月刊 書藝文人畵 法帖시리즈

45 손과정 서보(하)

硏民 裵敬奭 編著

孫過庭書譜 (下) 〈草書〉

月刊 書藝文人畵

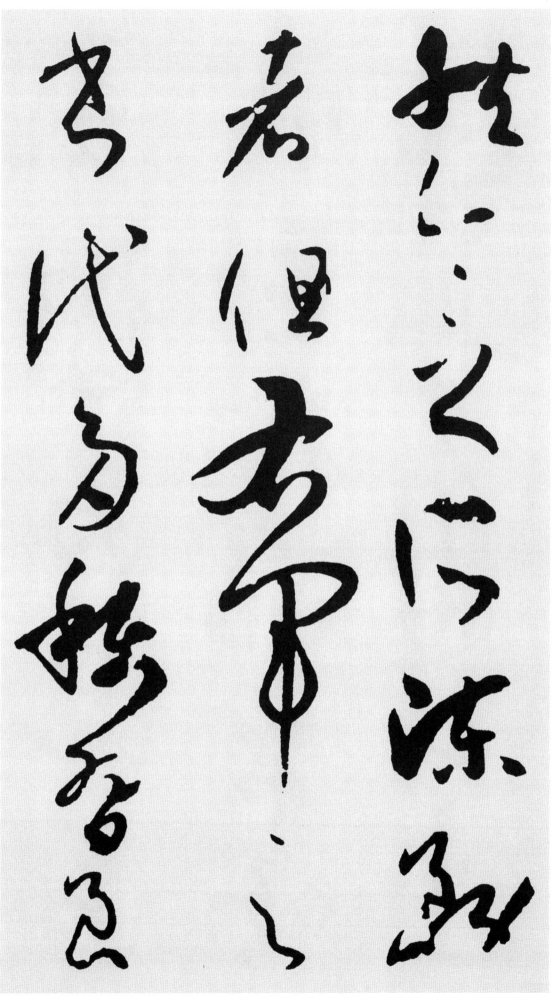

然 그러나 연
今 이제 금
之 갈 지
所 바 소
陳 펼 진

務 힘쓸 무
裨 더할 비
學 배울 학
※상기 2字 망실됨
者 놈 자
。

但 다만 단
右 오른 우
軍 군사 군
之 갈 지
書 글 서

代 세대 대
多 많을 다
稱 칭할 칭
習 익힐 습

良 좋을 량

그런데 지금 여기에서 論述하고자 함은 書를 배우려는 者에게 도움을 주기 위함이다. 유독 王右軍의 글만이 代代로 稱揚하여 익히고 있는데,

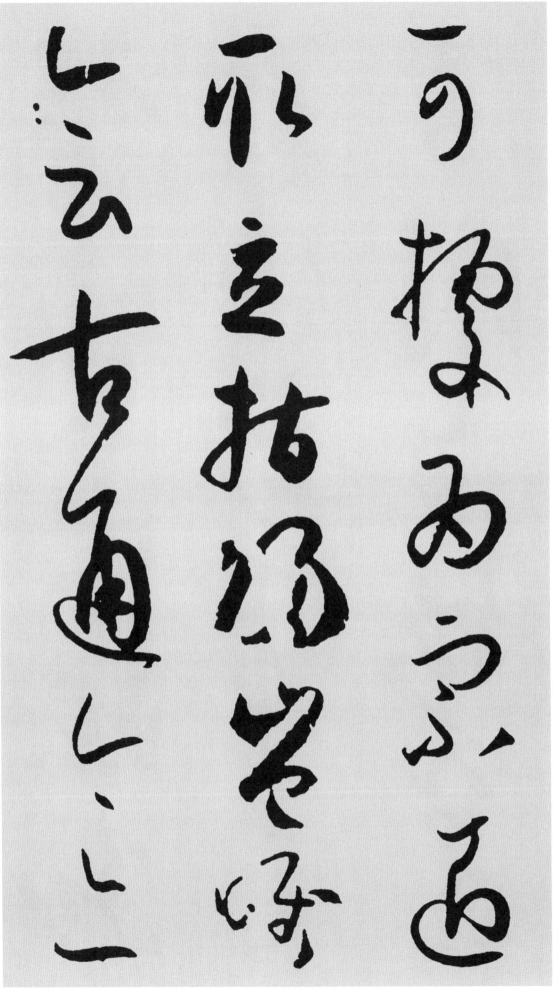

可 옳을 가
據 의거할 거
爲 하 위
宗 마루 종
匠 장인 장

取 취할 취
立 설 립
指 가리킬 지
歸 돌아갈 귀
。
豈 어찌 기
唯 오직 유
會 모일 회
古 옛 고
通 통할 통
今 이제 금

亦 또 역

師法으로 삼고 宗匠으로 하였다. 역시 이는 右軍의 書가 유독 옛 것을 모았고 至今에도 두루 통하여,

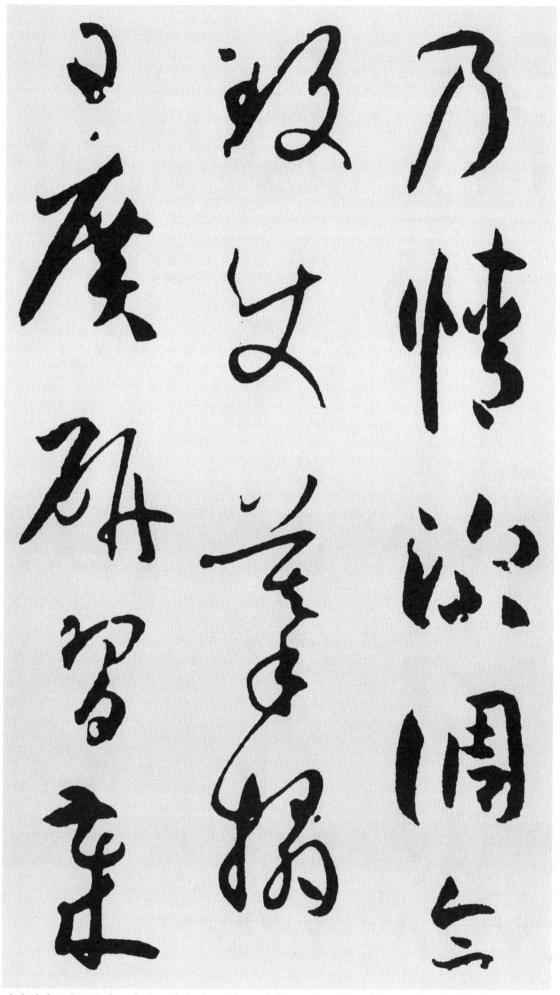

乃 이에 내
情 뜻 정
深 깊을 심
調 고를 조
合 합할 합
。

致 이를 치
使 부릴 사
摹 본뜰 모
搨 본뜰 탑
日 날 일
廣 넓을 광

研 연구할 연
習 익힐 습
歲 해 세

이에 사람들의 性情에도 잘 合致되기 때문이다. 그래서 後世에도 날로 널리 摹寫되고 날마다 연구하는 이가 많아진 것이다.

滋 불을 자

先 먼저 선
後 뒤 후
著 유명할 저
名 이름 명

多 많을 다
從 쫓을 종
散 흩어질 산
落 떨어질 락

歷 지낼 력
代 세대 대
孤 외로울 고
紹 이을 소

非 아닐 비

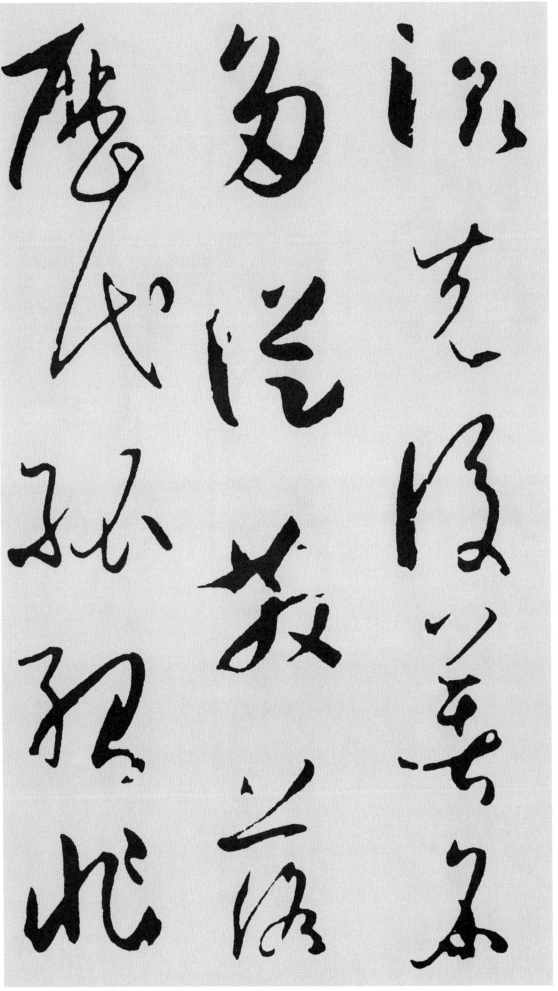

先後에 유명한 書法家들이 많았으나, 대다수가 散落하여 그 자취가 끊어졌으나, 右軍만은 歷代 지금까지 이어져

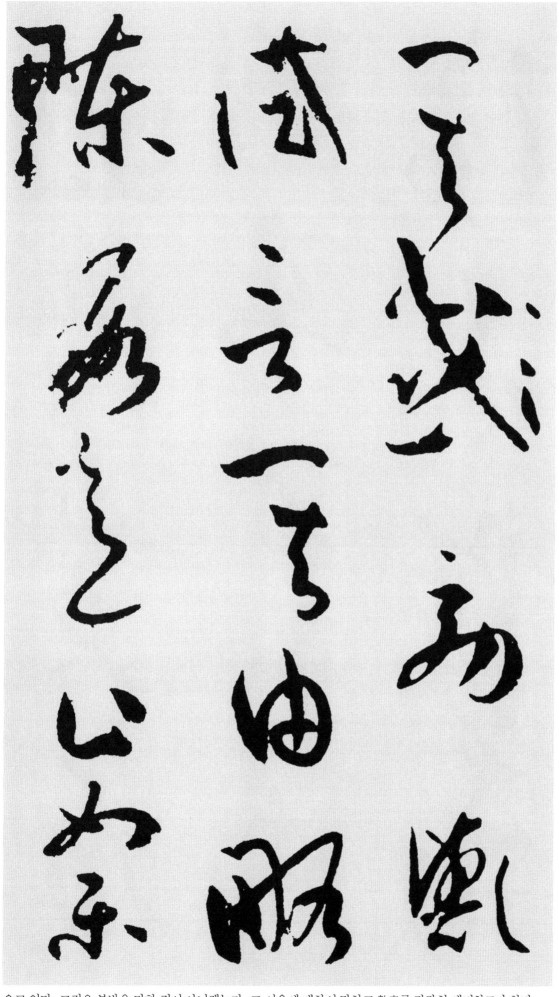

其 그기
「或 혹시 혹」
※상기 字 오기 표시.
効 본받을 효
歟 의문어조사 여
?
試 시험할 시
言 말씀 언
其 그기
由 까닭 유

略 줄일 략
陳 펼 진
數 셈 수
意 뜻 의

止 거동 지
如 같을 여
樂 즐거울 락

오고 있다. 그것은 본받을 만한 것이 아니겠는가. 그 이유에 대하여 말하고 數意를 간략히 얘기하고자 한다.

毅 군셀 의
論 논할 론
黃 누를 황
庭 뜰 정
經 경서 경
東 동녘 동
方 모 방
朔 초하루 삭
畫 그림 화
讚 기릴 찬
太 클 태
師 스승 사
箴 경계할 잠

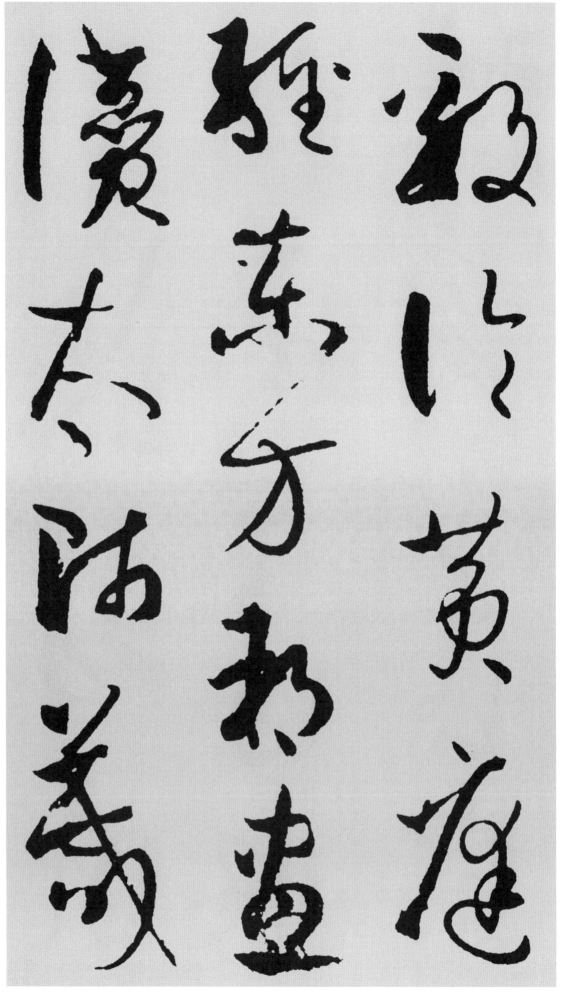

樂毅論 · 黃庭經 · 東方朔畫讚 · 太師箴 ·

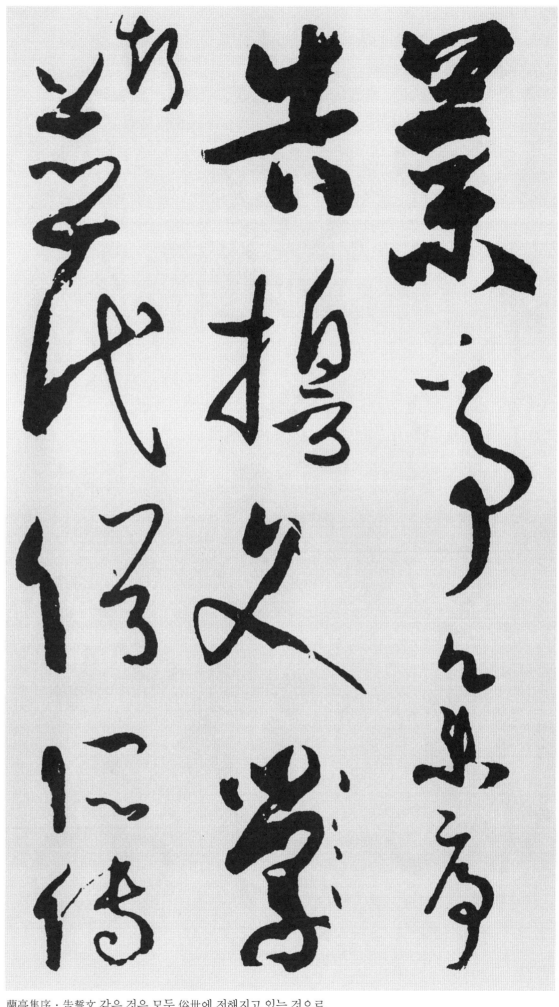

蘭 난초 란
亭 정자 정
集 모일 집
序 차례 서
告 고할 고
誓 맹세 서
文 글월 문

「學 배울 학」
※상기 字 오기 표시.
斯 이 사
並 아우를 병
代 세대 대
俗 풍속 속
所 바 소
傳 전할 전

蘭亭集序·告誓文 같은 것은 모두 俗世에 전해지고 있는 것으로

眞 참 진
行 갈 행
絶 뛰어날 절
致 이를 치
者 놈 자
也。 어조사 야

寫 베낄 사
樂 즐거울 락
毅 굳셀 의
則 곧 즉
情 뜻 정
多 많을 다
怫 답답할 불

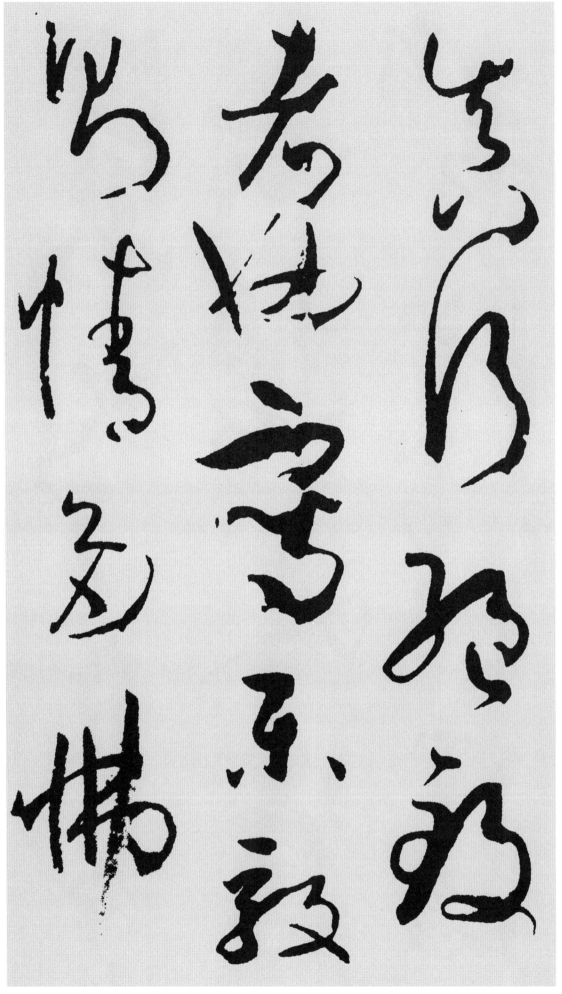

眞行書의 절묘한 極致를 이루는 것이다. 樂毅論을 쓰면 곧 性情이 怫鬱함이 많고,

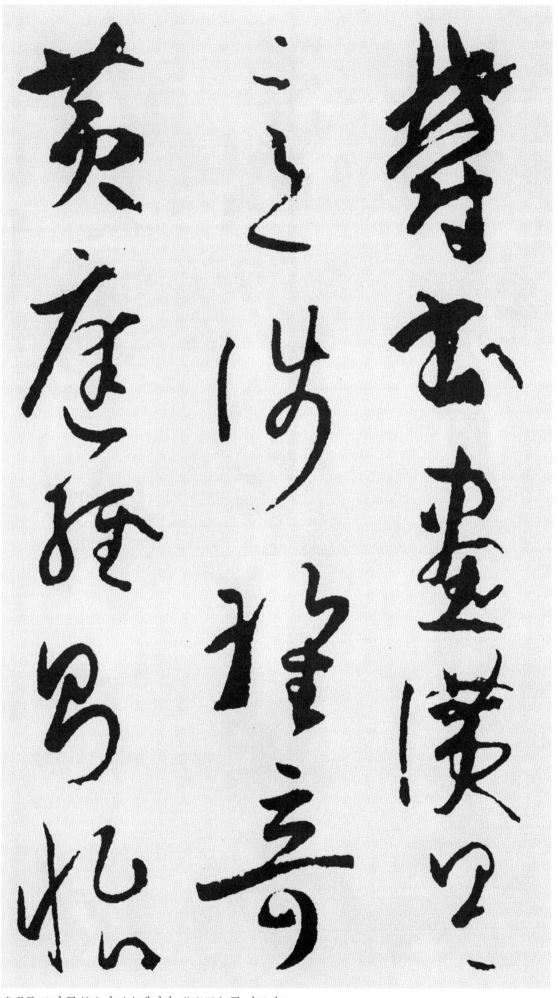

鬱 답답할 울

書 글 서
畫 그림 화
讚 기릴 찬
則 곧 즉
意 뜻 의
涉 건널 섭
瓌 큰모양 괴
奇 기이할 기

黃 누를 황
庭 뜰 정
經 글 경
則 곧 즉
怡 기쁠 이

畫讚를 쓰면 곧 情意가 瓌奇해진다. 黃庭經은 곧 기쁘기도

懌 기쁠 역
虛 빌 허
無 없을 무

太 클 태
師 스승 사
箴 경계 잠
又 또 우
從 따를 종
※縱 세로 종으로 통함
橫 가로 횡
爭 다툴 쟁
折 꺾을 절

曁 미칠 기
乎 어조사 호
蘭 난초 란

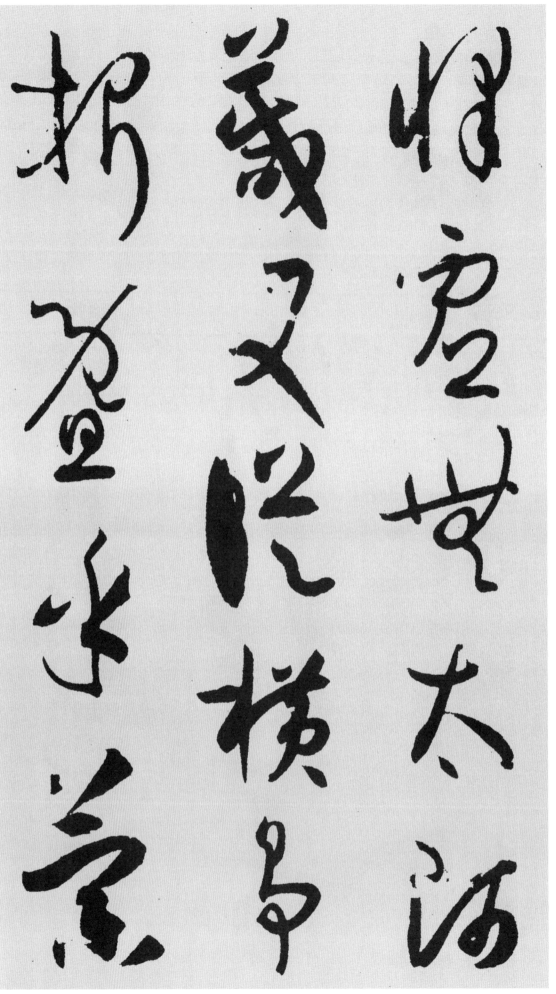

하고 虛無하기도 하고, 太師箴을 쓰면 從橫으로 爭折해진다. 蘭亭은

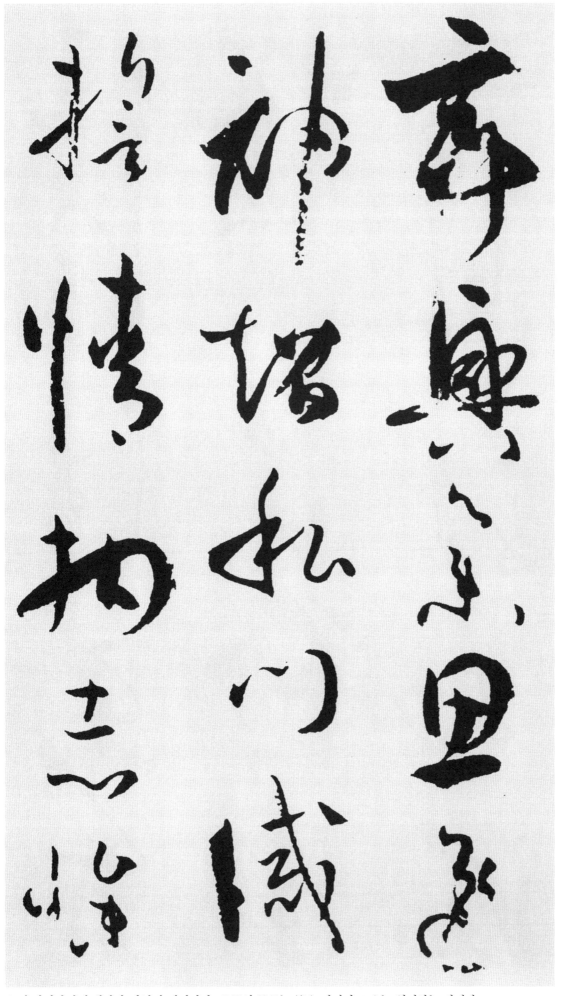

亭 정자 정
興 흥할 흥
集 모일 집
。

思 생각 사
逸 뛰어날 일
神 귀신 신
超 넘을 초

私 개인 사
門 문 문
誡 경계 계
誓 맹서 서

情 뜻 정
拘 구속할 구
志 뜻 지
慘 참혹할 참
。

興이 넘쳐났기에 생각과 정신이 뛰어났다. 私門의 誡誓는 情은 거리끼고 志는 염려하는 것이다.

所 바 소
謂 이를 위
涉 건널 섭
樂 즐거울 락
方 모 방
笑 웃을 소

言 말씀 언
哀 슬플 애
已 이미 이
歎 탄식할 탄
。
豈 어찌 기
惟 오직 유
駐 머물 주
想 생각 상
流 흐를 류

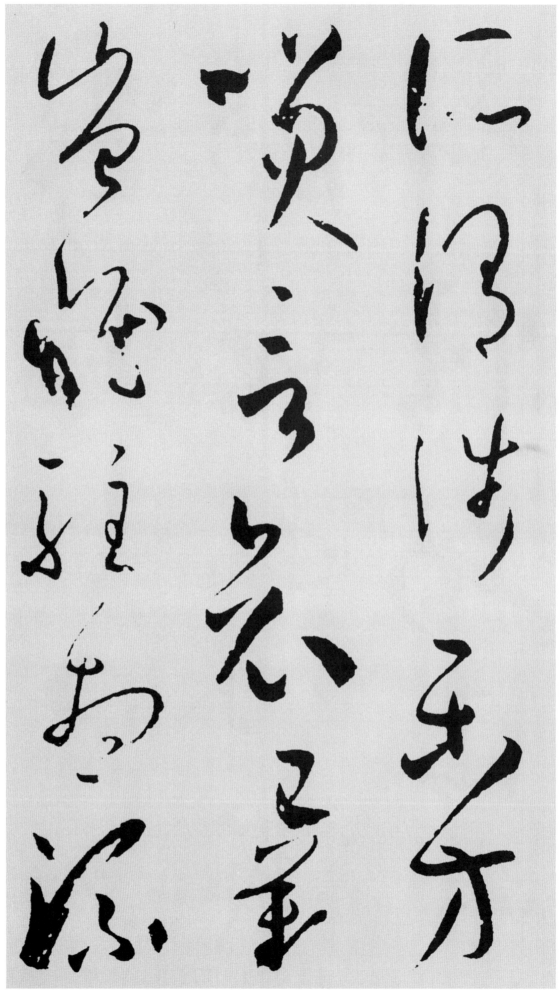

이것이 이른바 즐거움을 만나면 바야흐로 웃고, 슬픔을 말하면 嗟嘆하는 것 같이 글에 나타난 것이다.
어찌 유독 백아(伯牙)가 흐르는 물결에

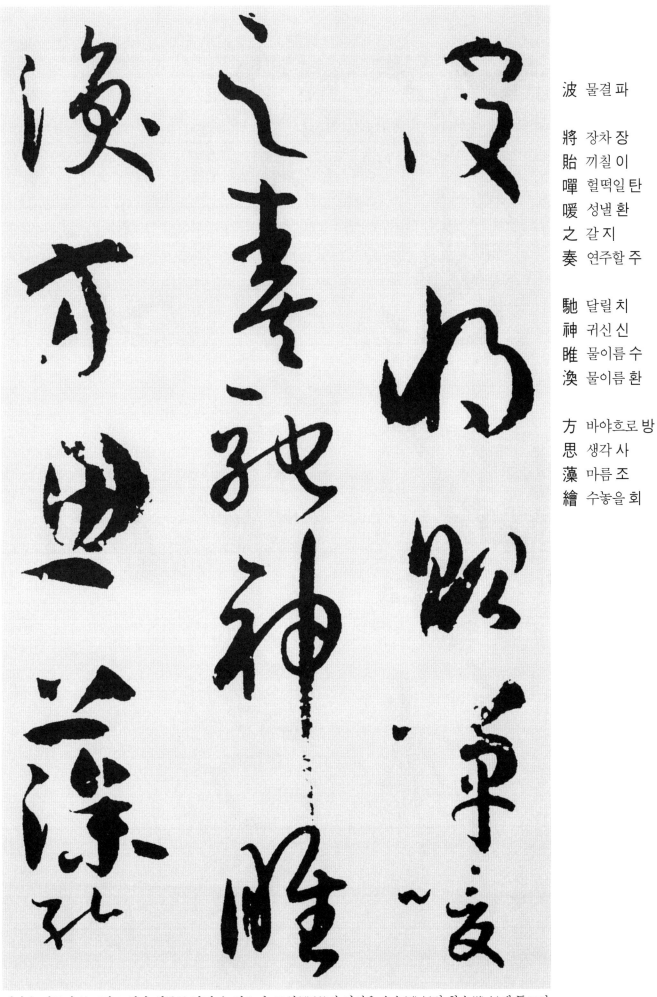

波 물결 파

將 장차 장
貽 끼칠 이
嘽 헐떡일 탄
嘾 성낼 환
之 갈 지
奏 연주할 주

馳 달릴 치
神 귀신 신
睢 물이름 수
渙 물이름 환

方 바야흐로 방
思 생각 사
藻 마름 조
繪 수놓을 회

생각을 머물러 부드럽고 성난 연주를 남길 수 있으며, 조식(曹植)이 정신을 수수(睢水)와 환수(渙水)에 두고서
바야흐로 아름다운 문장을 지을 생각을 하였을까?

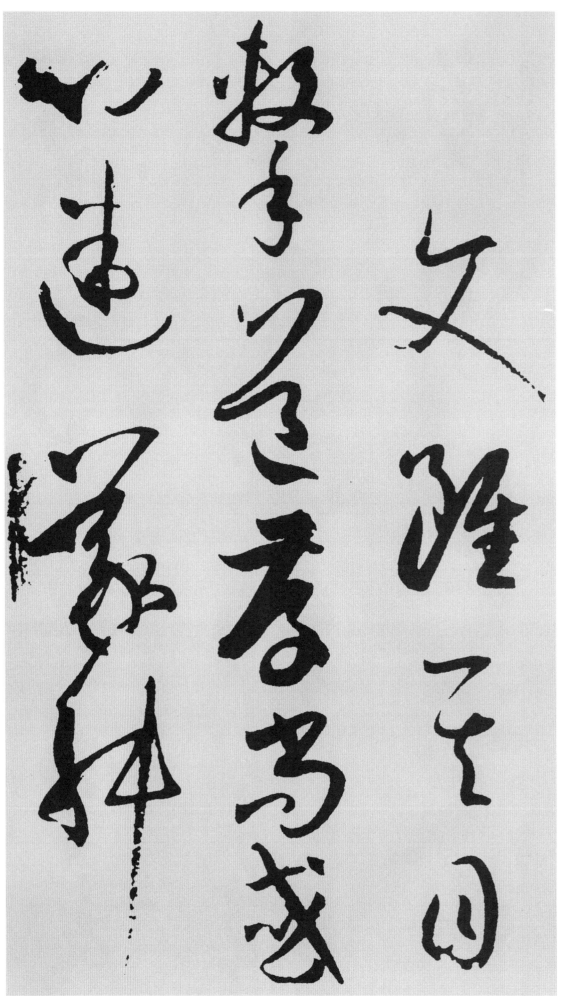

之 갈 지
※망실된 부분임
文 글월 문
。

雖 비록 수
其 그 기
目 눈 목
擊 칠 격
道 법 도
存 있을 존

尚 오히려 상
或 혹시 혹
心 마음 심
迷 미혹할 미
議 의견 의
※義로 보이나 왼쪽에
　言부분이 있음.
舛 어그러질 천
。

右軍의 글에 道가 存在하고 있음을 보아도, 오히려 마음은 미혹되고, 의견은 맞지 않는데

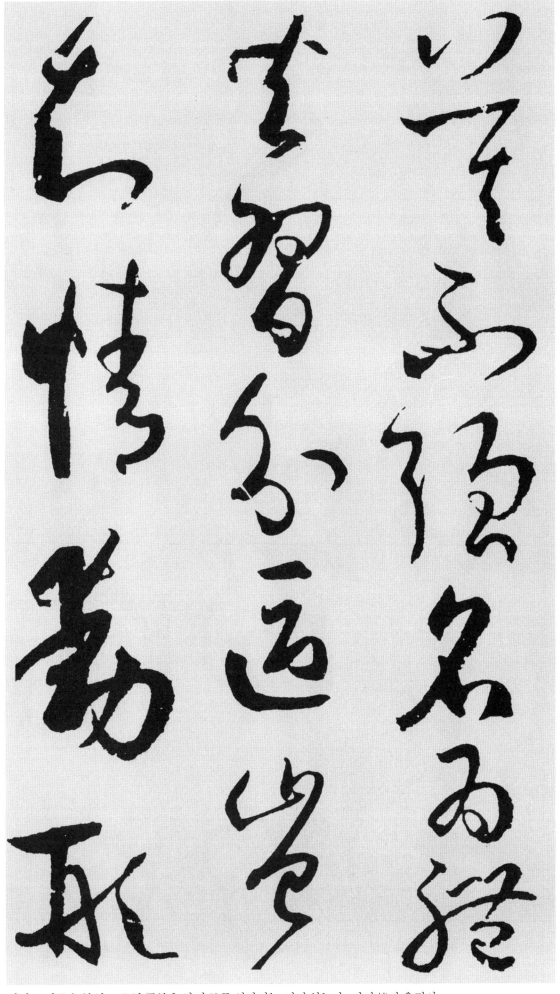

莫 말 막
不 아니 불
強 강할 강
名 이름 명
爲 하 위
體 몸 체

共 함께 공
習 익힐 습
分 나눌 분
區 구역 구
。

豈 어찌 기
知 알 지
情 뜻 정
動 움직일 동
形 모양 형

억지로 이름을 붙히고 共히 구분을 하여 體를 삼아서는 되지 않는다. 어찌 情이 움직여

言 말씀 언

取 가질 취
會 모일 회
風 바람 풍
騷 시끄러울 소
之 갈 지
意 뜻 의

陽 볕 양
舒 펼 서
陰 그늘 음
慘 참혹할 참

本 근본 본
乎 어조사 호
天 하늘 천

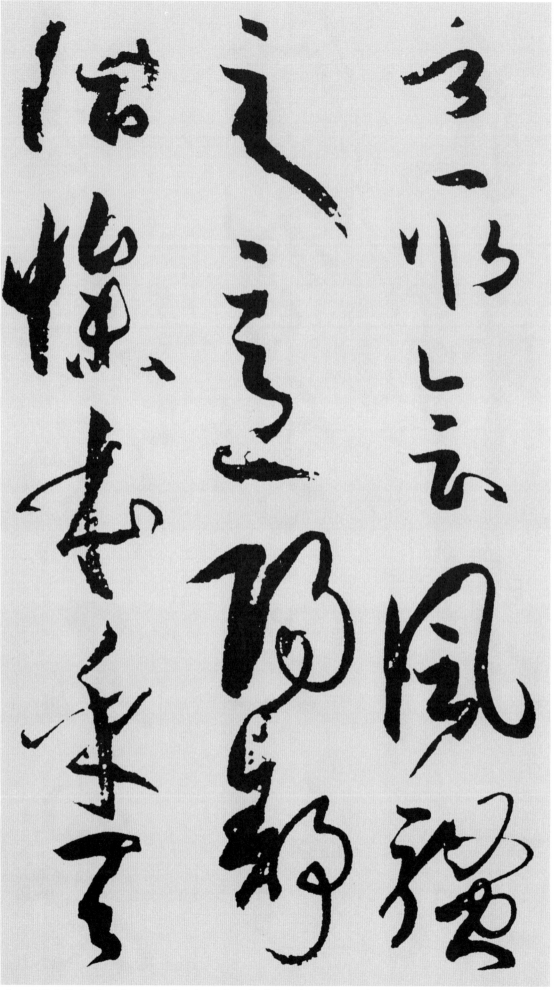

말로써 형용할 수 있으리오. 風騷의 뜻을 모아 陽이 활달하게 펴지고, 陰이 움츠려드는 것은 天地의 마음에 근본한다.

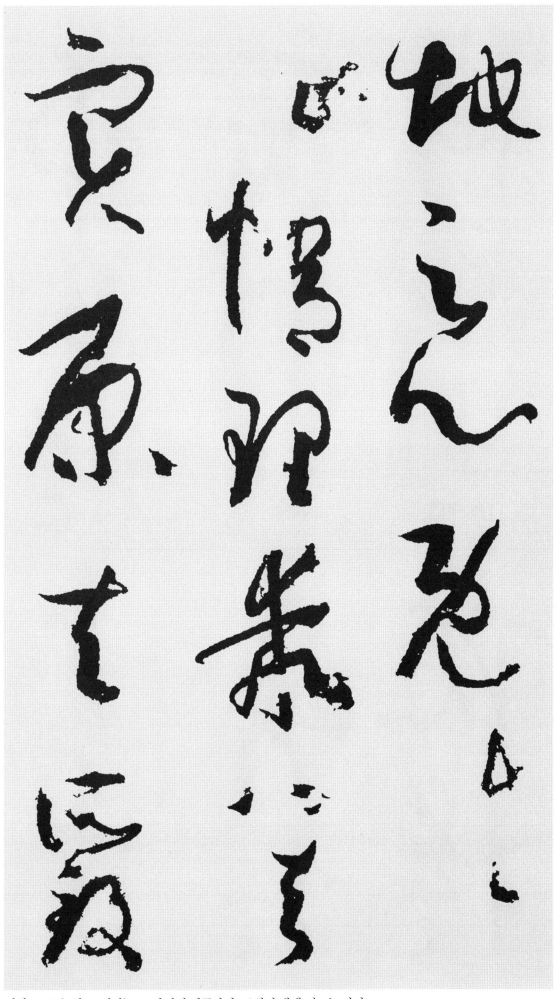

地 땅 지
之 갈 지
心 마음 심
。

旣 이미 기
失 잃을 실
其 그 기
情 뜻 정

理 이치 리
乖 어그러질 괴
其 그 기
實 열매 실

原 근본 원
夫 대개 부
所 바 소
致 이를 치

이미 그 뜻을 잃고, 이치는 그 사실에 어긋나서, 근원이 대개 이르는 바가

安 어찌 안
有 있을 유
體 몸 체
哉 어조사 재

夫 대개 부
運 움직일 운
用 쓸 용
之 갈 지
方 방법 방

雖 비록 수
由 까닭 유
己 몸 기
出 날 출

規 법 규
模 법 모

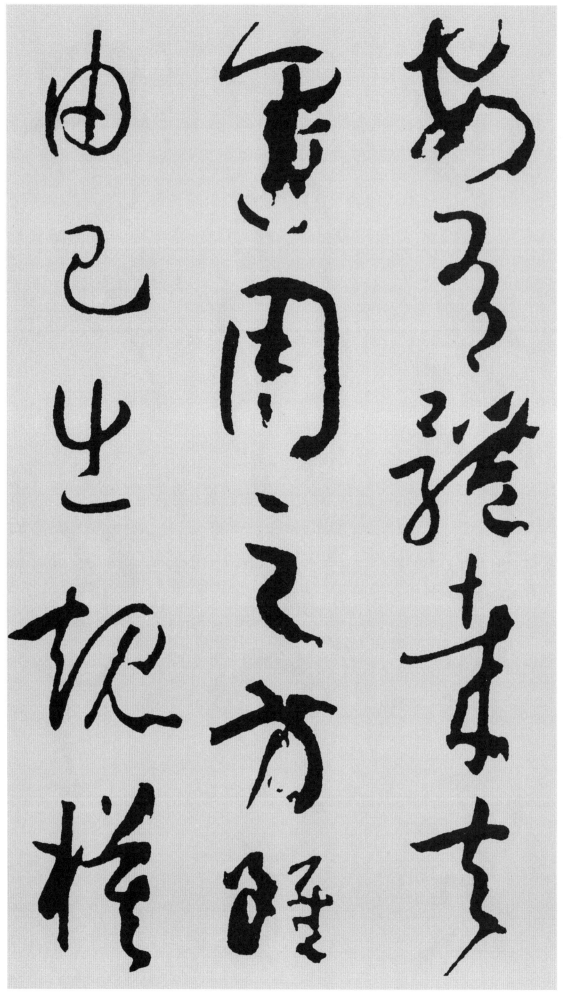

어찌 體를 가지리오. 대저 運用의 妙는 비록 自己의 마음에서 표출하는 것이나, 規範은 이미 二王이 이뤄놓았다.

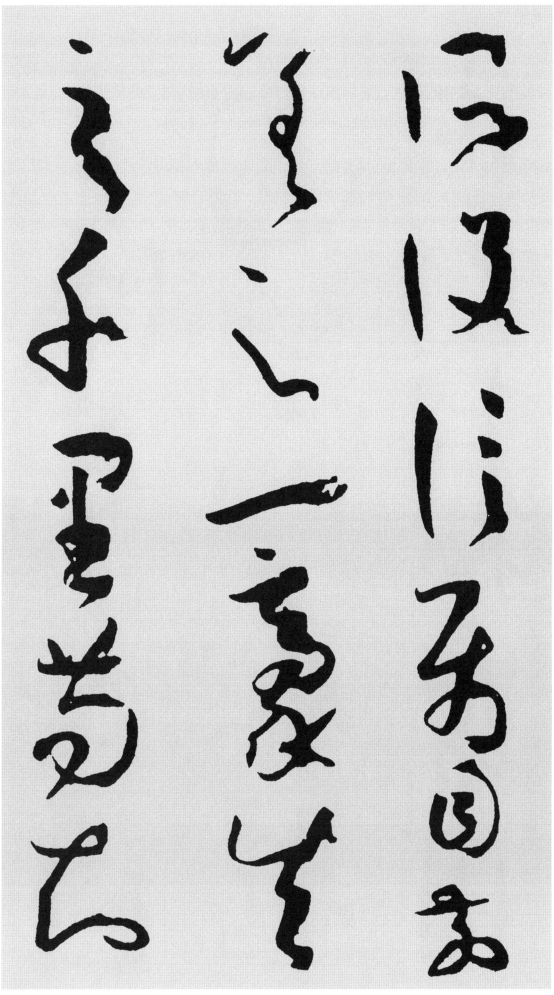

所 바소
設 베풀 설

信 진실로 신
屬 조심할 속
目 눈목
前 앞 전

差 어긋날 착
之 갈 지
一 한 일
豪 붓 호
失 잃을 실
之 갈 지
千 일천 천
里 거리 리

苟 진실로 구
知 알 지

눈앞을 살펴보아야 하는데 그 차이가 一毫이면 千里를 隔하게 된다. 진실로

其 그기
術 꾀 술
適 적합할 적
可 가할 가
兼 겸할 겸
通 통할 통
。
心 마음 심
不 아니 불
厭 싫을 염
精 정할 정

※以下 30字는 망실부
분을 虞伯生이 補筆한
것임.
手 손 수
不 아니 불
忘 잊을 망
熟 익을 숙
。
若 만약 약
運 움직일 운
用 쓸 용

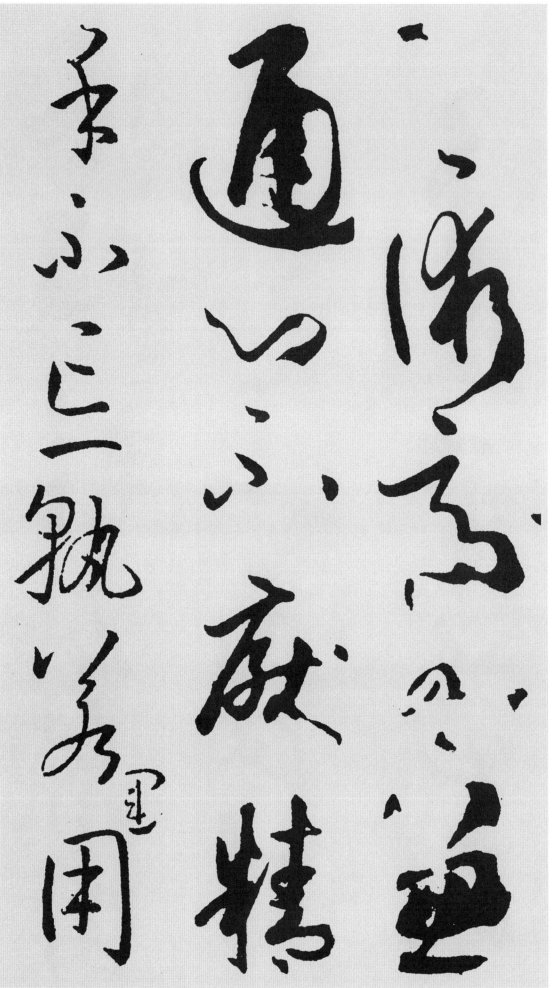

그 要諦를 알게 되면, 다른 것에도 겸하여 通함이 합당할 것이다. 마음은 精함을 싫어하지 않고, (손은 熟함을 잊지 않고 만약 運筆함이

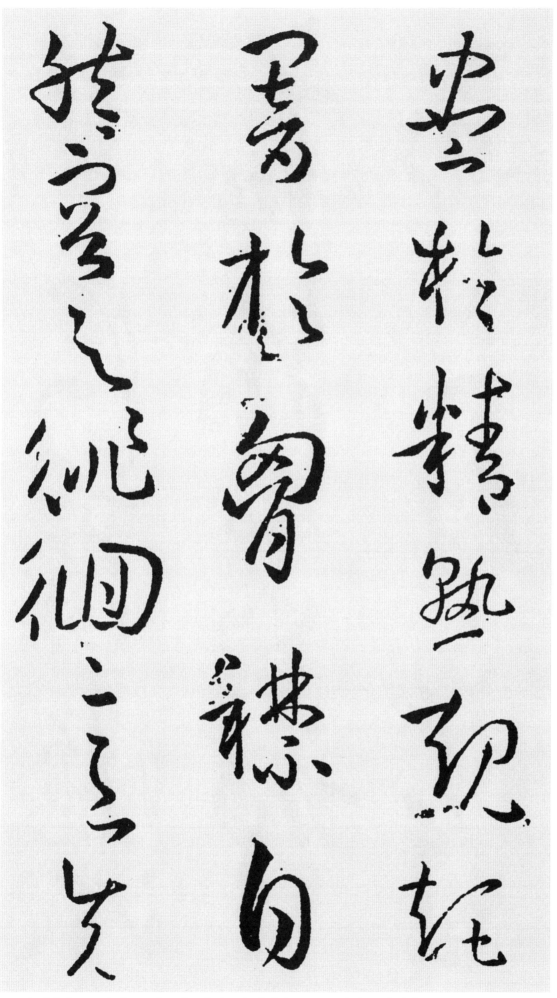

盡 다할 진
於 어조사 어
精 자세할 정
熟 익을 숙

規 법 규
矩 법 구
闇 어두울 암
於 어조사 어
胸 가슴 흉
襟 옷깃 금

自 스스로 자
然 그럴 연
容 얼굴 용
與 더불 여
徘 돌 배
徊 돌 회

意 뜻 의
先 먼저 선

精熟을 다하여, 規矩가 가슴속에 스며들어 있으면, 자연히 붓은 生動하며, 뜻이 먼저

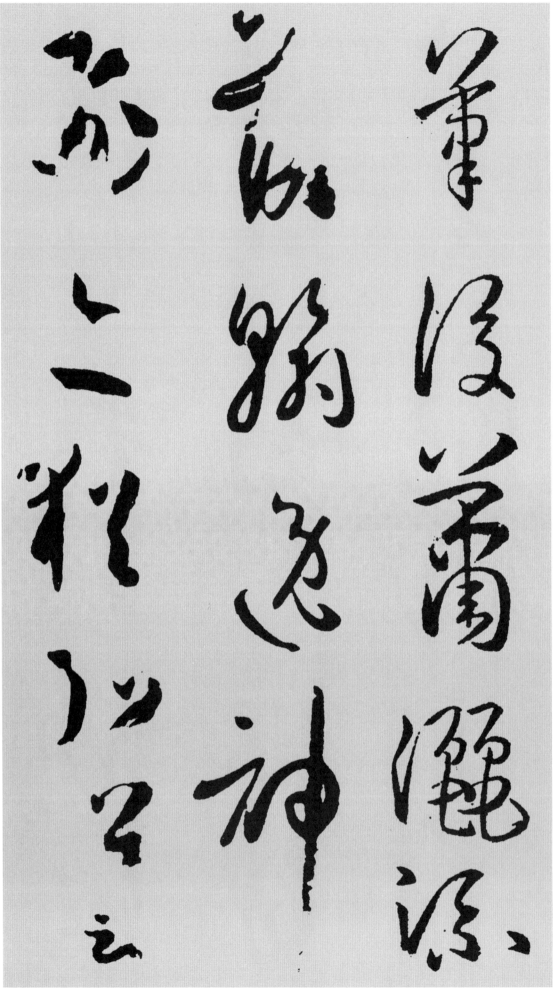

筆 붓 필
後 뒤 후

蕭 물깊을 소
※潚의 뜻으로 통함
灑 물뿌릴 쇄
流 흐를 류
※以上 30字는 망실된
　 것을 補筆한 것임.

落 떨어질 락

翰 붓 한
逸 뛰어날 일
神 정신 신
飛 날 비
。

亦 또 역
猶 같을 유
弘 넓을 홍
洋 양 양
※洋자 하단 부분 일부
　 망실됨

생기어 붓은 자연스레 따라가게 된다.) 그리하면 정신은 말쑥하게 되고 자연스러워지며, 붓은 뛰어나고 精神은 飛翔하는 경지에 이를 것이다. 그것은 역시

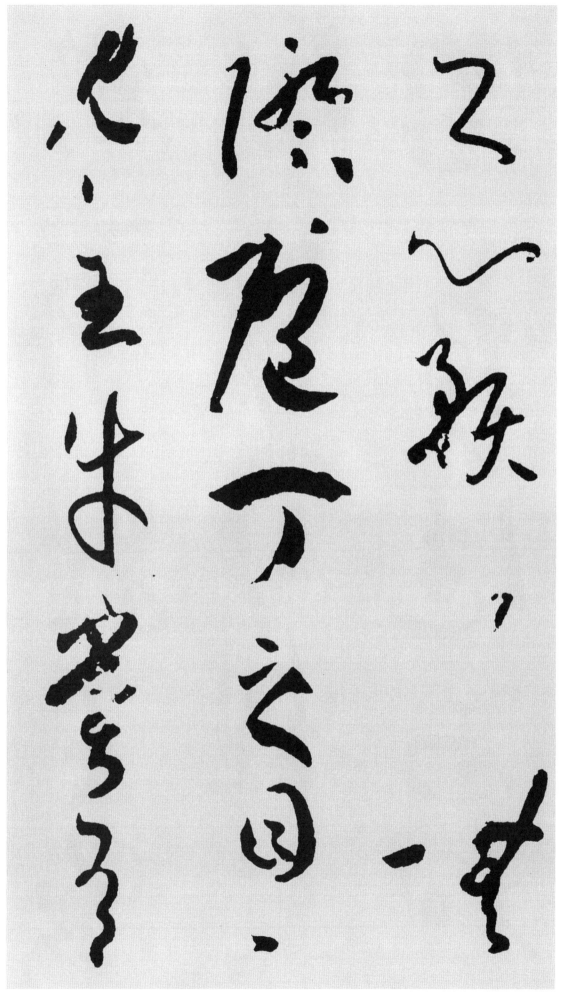

之 갈 지
心 마음 심

預 미리 예
乎 어조사 호
※망실된 부분임
無 없을 무
際 끝 제

庖 푸줏간 포
丁 고무래 정
之 갈 지
目 눈 목

不 아니 불
見 볼 견
全 온전 전
牛 소 우
。

嘗 일찌기 상
有 있을 유

桑弘洋의 마음과 같아서 앞일을 예측하는 것이고, 庖丁의 눈처럼 소를 눈으로 보지 않고도 해체하는 것과 같게 되는 것이다.

好 좋을 호
事 일 사

就 곧 취
吾 나 오
求 구할 구
習 익힐 습

吾 나 오
乃 이에 내
粗 대강 조
擧 들 거
綱 벼리 강
要 중요 요

隨 따를 수
而 말이을 이
授 줄 수

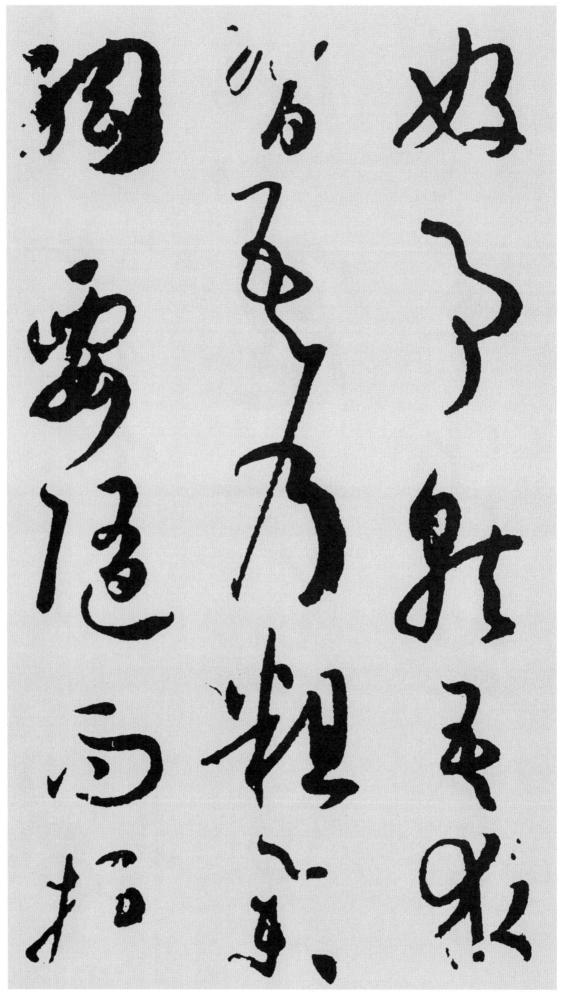

일찌기 好事者가 있어 나에게 글 배우기를 원했다. 나는 書法의 大要를 열거하면서 순서대로 그것을 전수해 주었다.

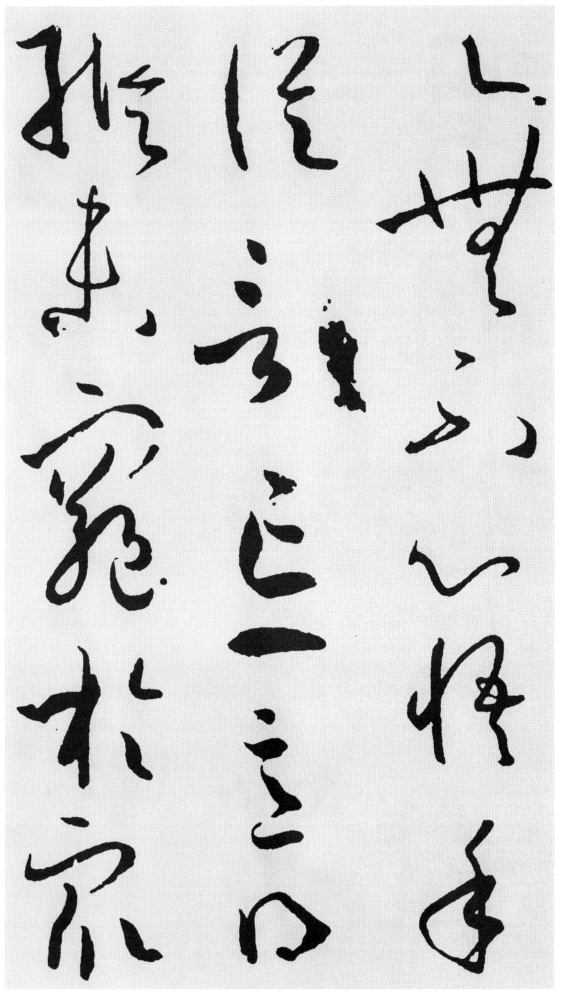

之	그것 지
無	없을 무
不	아니 불
心	마음 심
悟	깨달을 오
手	손 수
從	따를 종
言	말씀 언
忘	잊을 망
意	뜻 의
得	얻을 득
縱	가령 종
未	아닐 미
窮	궁구할 궁
於	어조사 어
衆	무리 중

마음에 깨달음이 있어 손은 이에 따라갔고, 議論은 잊어버리고 뜻은 오묘함을 體得하게 되었다. 가령 여러 서법에 도달하지 않아도

術 꾀 술

斷 끊을 단
可 가할 가
極 다할 극
於 어조사 어
所 바 소
詣 이를 예
矣 어조사 의
。

若 같을 약
思 생각 사
通 통할 통
楷 해서 해
則 법칙 칙

少 적을 소

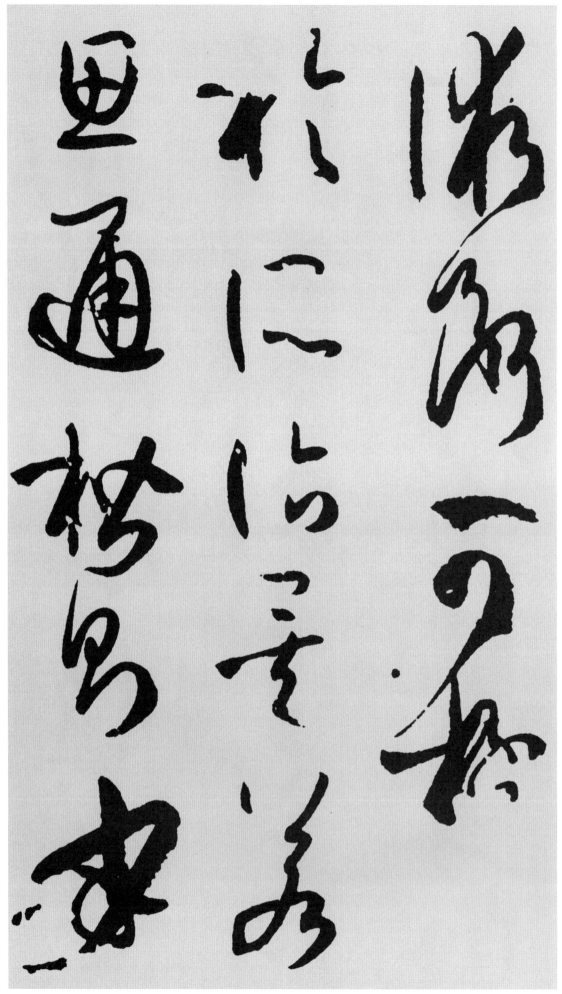

결단코 나아가고자 하는 바에 도달할 수는 있을 것이다. 그런데 생각같이 글의 規範을 관통하기에는

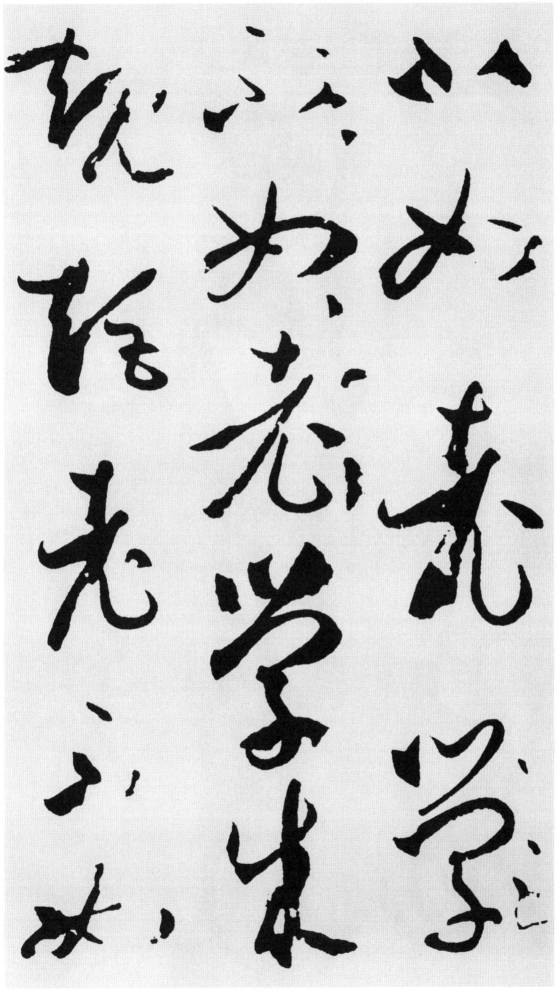

不 아니 불
如 같을 여
老 늙을 로

「學 배울 학
不 아니 불
如 같을 여
老 늙을 로」
※상기 4字 오기 표시.
學 배울 학
成 이룰 성
規 법 규
矩 법 구

老 늙을 로
不 아니 불
如 같을 여

少年은 老人만 못하다. 배워서 法을 습득함에 있어서는 老人은

少。
思則老而逾妙

學乃少而可勉。

少 젊을 소

思 생각 사
則 곧 즉
老 늙을 로
而 말이을 이
逾 넘을 유
妙 묘할 묘

學 배울 학
乃 이에 내
少 젊을 소
而 말이을 이
可 옳을 가
勉 힘쓸 면

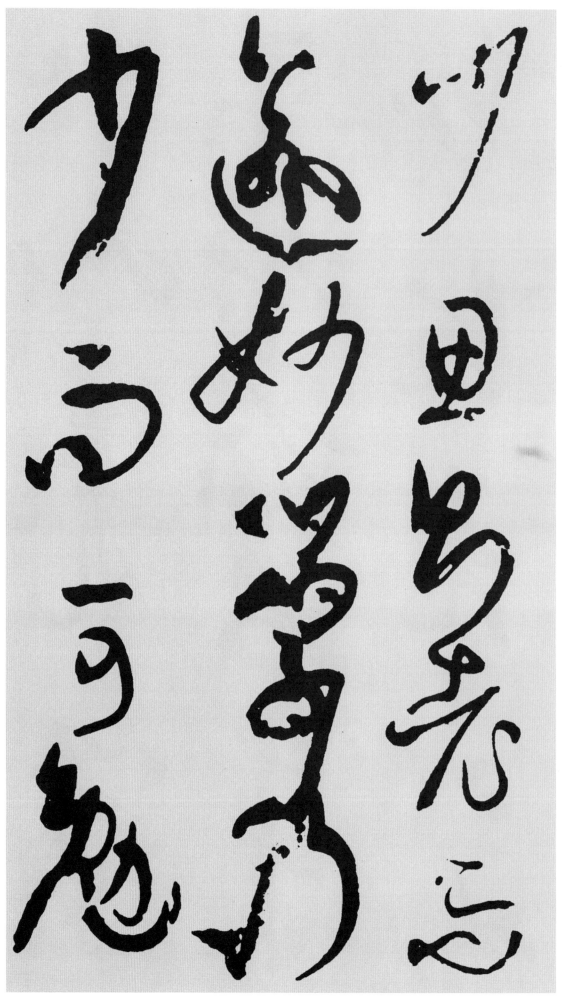

少年만 못하다. 思索은 나이가 들어가면서 깊고 오묘하지만, 學習은 젊을 수록 더욱 힘쓸 수 있고,

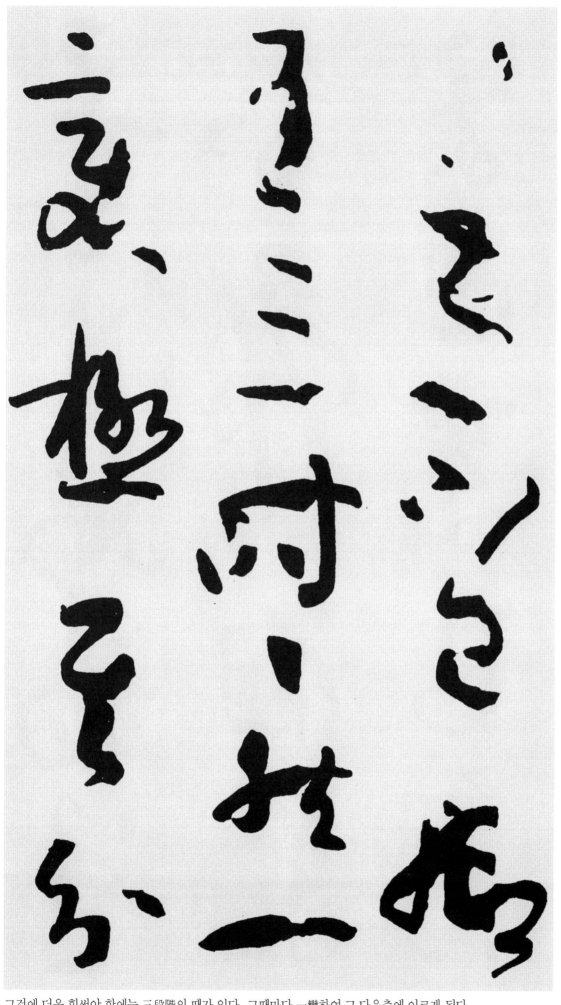

勉 힘쓸 면
※망실됨

之 갈 지
不 아니 불
已 이미 이

抑 대체로 억
有 있을 유
三 석 삼
時 때 시

時 때 시
然 그럴 연
一 한 일
變 변할 변

極 이를 극
其 그 기
分 부분 분

그것에 더욱 힘써야 함에는 三段階의 때가 있다. 그때마다 一變하여 그 다음층에 이르게 된다.

矣 어조사 의
。

至 이를 지
如 같을 여
初 처음 초
學 배울 학
分 나눌 분
布 펼 포

但 다만 단
求 구할 구
平 고를 평
正 바를 정

既 이미 기
知 알 지
平 고를 평
正 바를 정

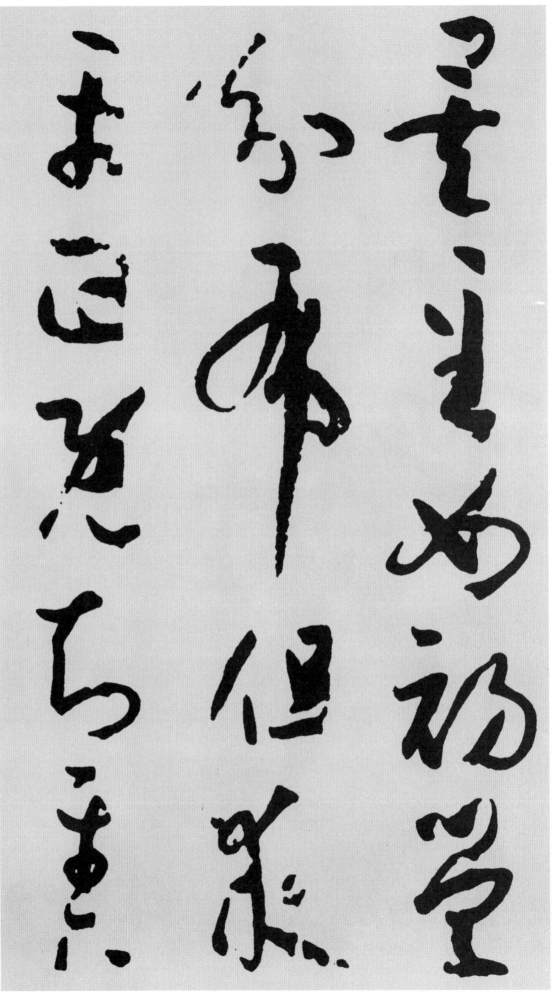

처음에는 分布를 배움에 이르러서는 다만 平正을 구하고, 이미 平正을 알게 되면,

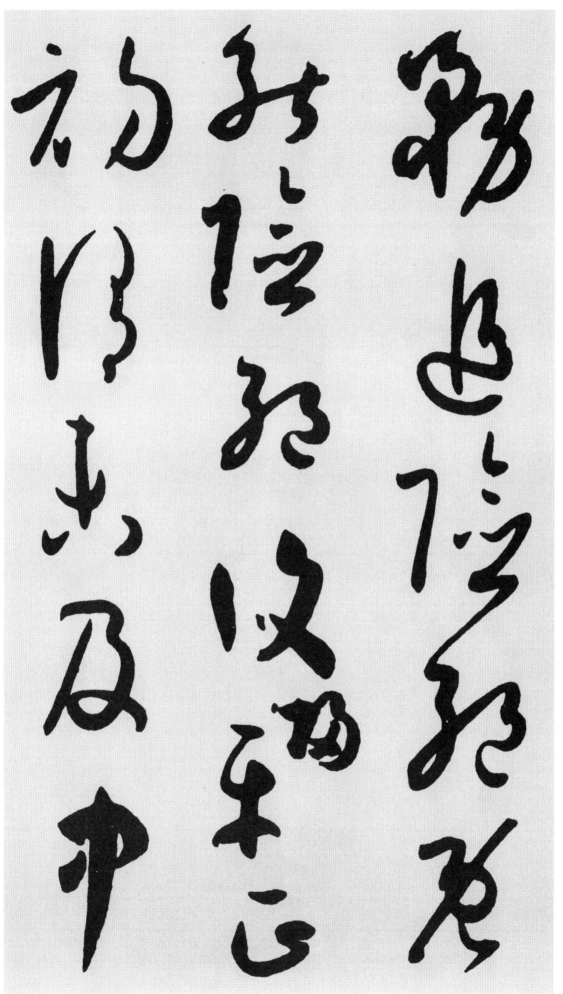

務 힘쓸 무
追 따를 추
險 험할 험
絶 끊을 절

旣 이미 기
能 능할 능
險 험할 험
絶 끊을 절

復 돌아올 복
歸 돌아갈 귀
平 고를 평
正 바를 정
。

初 처음 초
謂 이를 위
未 아닐 미
及 미칠 급

中 가운데 중

險絶을 추구하게 된다. 이미 險絶이 능숙해지면, 다시 平正으로 돌아가게 된다. 처음에는 아직 자기가 거기에 미치지 못한다고 생각하는데,

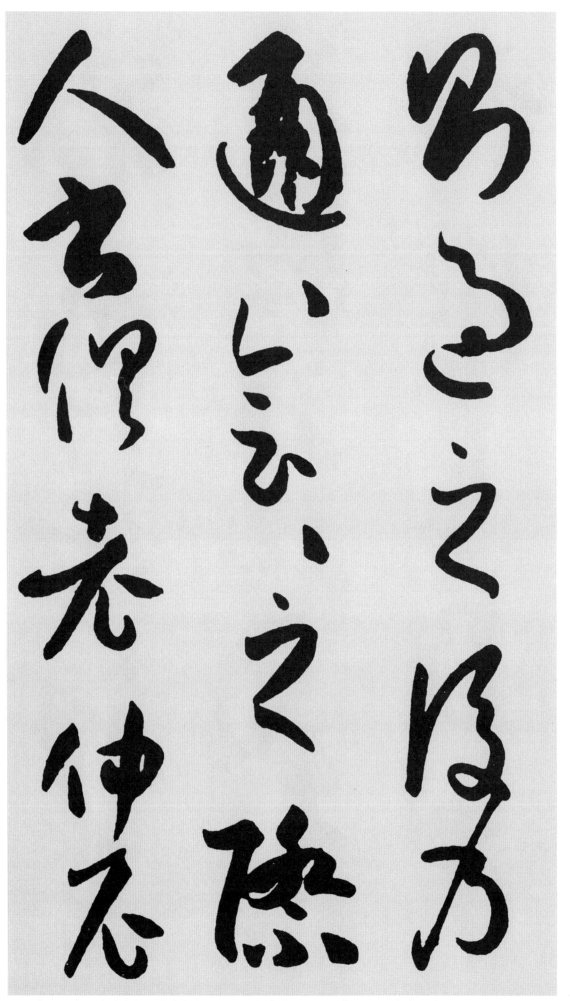

則 곧 즉
過 넘을 과
之 그것 지

後 뒤 후
乃 이에 내
通 통할 통
會 모을 회
。

通 통할 통
會 모을 회
※상기 2字 중복표시됨
之 갈 지
際 끝 제

人 사람 인
書 글 서
俱 함께 구
老 늙을 로
。

仲 버금 중
尼 여승 니

中期에는 그것을 넘어섰다고 생각하게 된다. 이 세 단계를 거친후에는 모든 것이 통하고 융화되고, 融和된 끝에서야 사람과 글이 함께 老熟해진다.

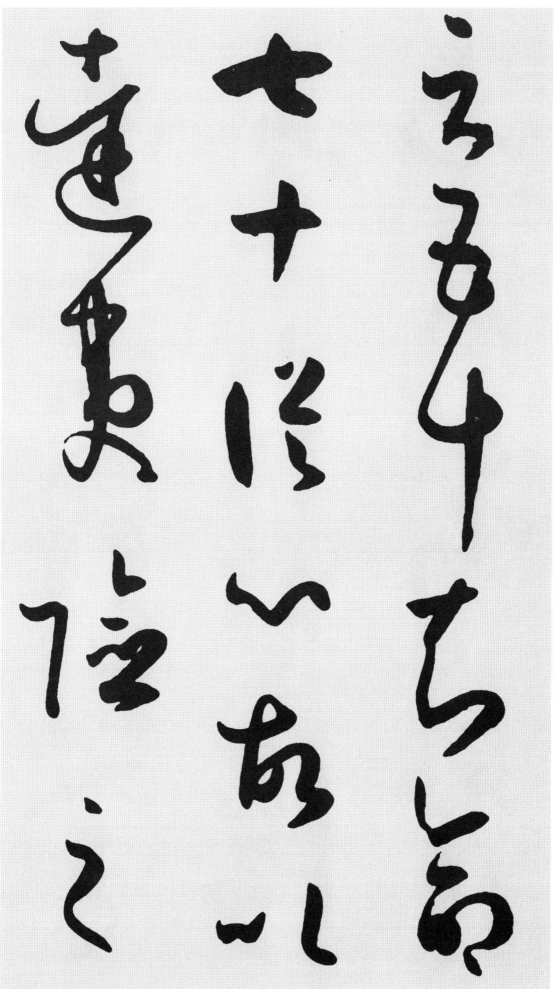

云 이를 운
五 다섯 오
十 열 십
知 알 지
命 명령 명

七 일곱 칠
十 열 십
從 따를 종
心 마음 심
。

故 연고 고
以 써 이
達 이를 달
夷 평탄할 이
險 험난할 험
之 갈 지

仲尼(孔子)가 말하기를 五十에 天命을 알고, 七十에는 마음 시키는 대로 하여도 道理에 어긋남이 없다고 하였다. 故로 書도 平正에서 險絶로

情 뜻 정

體 몸 체
權 권세 권
變 변할 변
之 갈 지
道 법도 도
。

亦 또 역
猶 오히려 유
謀 꾀 모
而 말이을 이
後 뒤 후
動 움직일 동

動 움직일 동
不 아니 불
失 잃을 실

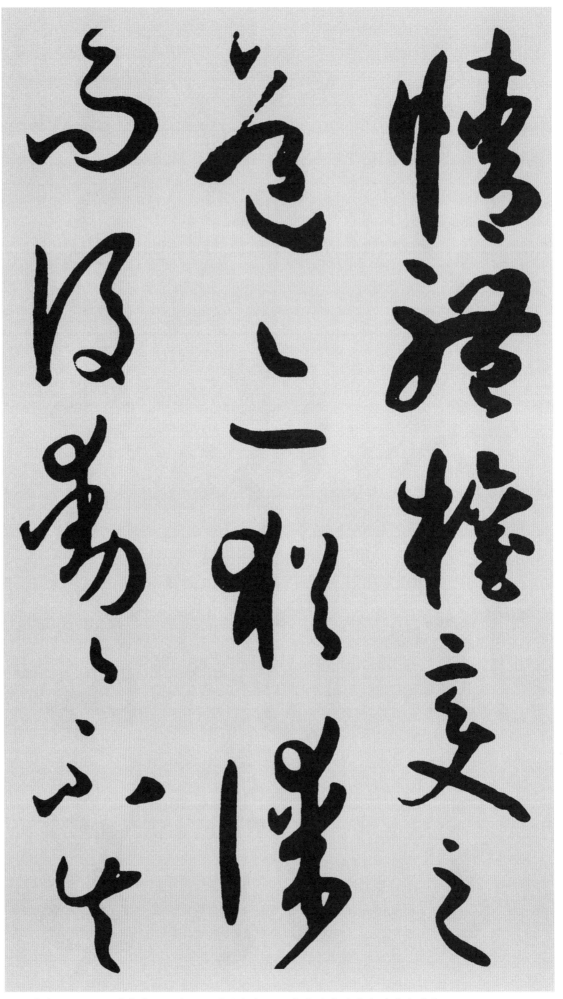

險絶에서 平正으로 도달하면 變化의 道를 체득하여, 도모한 후에 움직이게 되면 움직임은

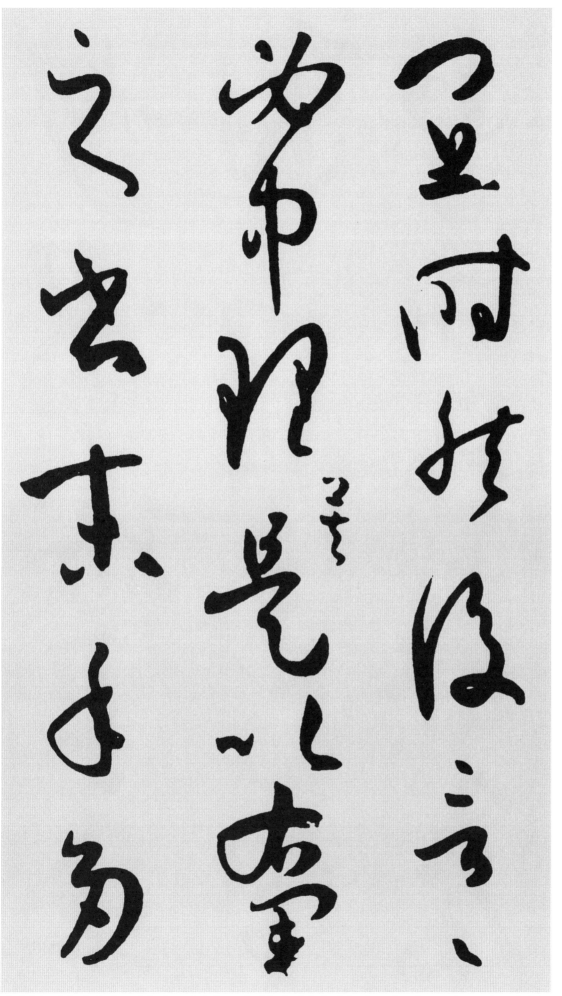

宜 마땅 의
時 때 시
然 그럴 연
後 뒤 후
言 말씀 언

言 말씀 언
必 반드시 필
中 가운데 중
理 이치 리
矣 어조사 의
。
是 이 시
以 써 이
右 오른 우
軍 군사 군
之 갈 지
書 글 서

末 끝 말
年 해 년
多 많을 다

마땅함을 잃지 않게 되는 것과 같은 것이다. 그런 연후에 말하게 되면, 말은 반드시 道理에 適中하는 것이다.
이로써 右軍의 書는 末年에 妙한 것이 많다.

妙 묘할 묘

當 마땅할 당
緣 인연 연
思 생각 사
慮 생각 려
通 통할 통
審 살필 심
。

志 뜻 지
氣 기운 기
和 화목할 화
平 평할 평

不 아니 불
激 격할 격
不 아니 불
厲 사나울 려

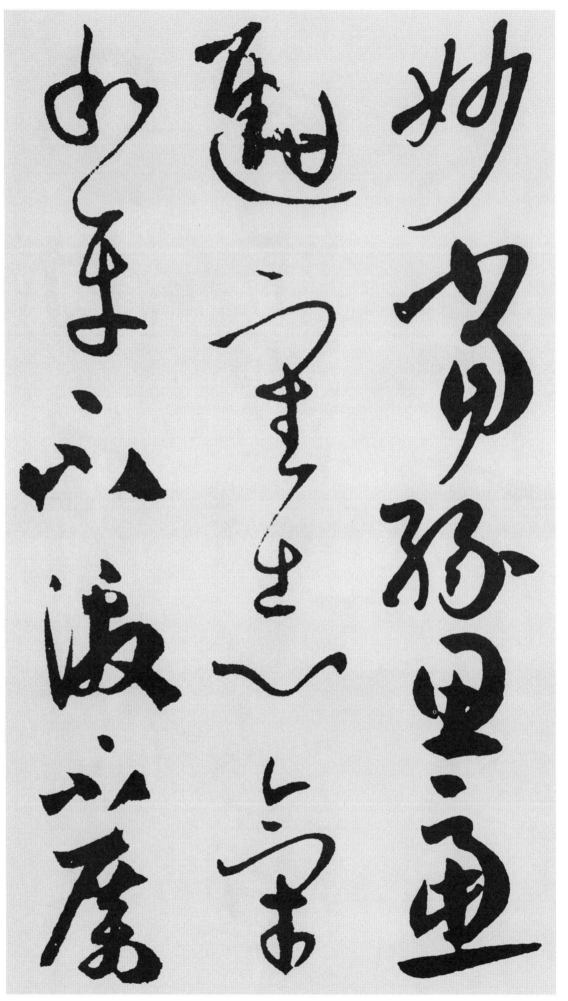

晚年에는 思慮가 깊으며, 志氣가 和平한데, 激하지 않고 사납지도 않아서

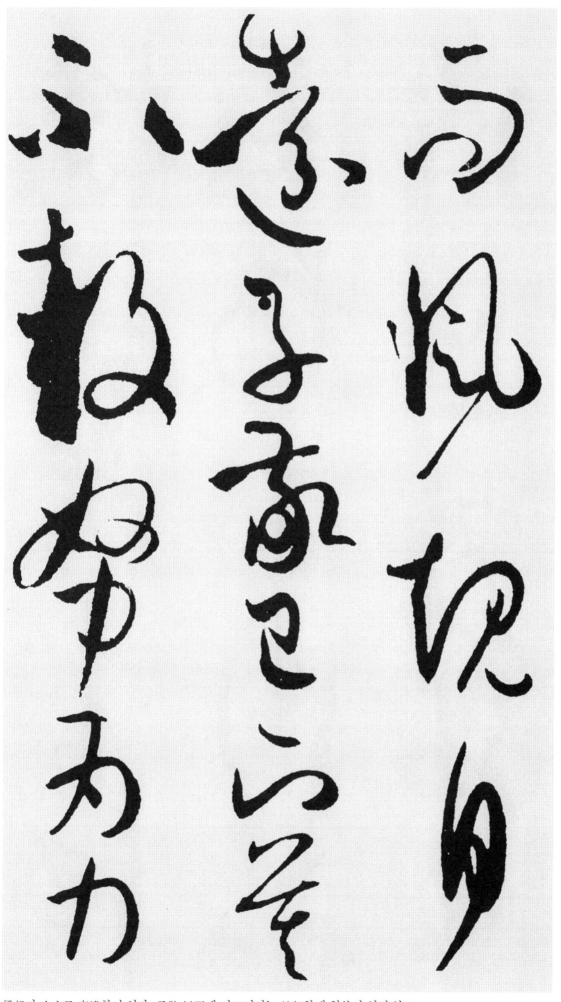

而 말이을 이
風 바람 풍
規 법 규
自 스스로 자
遠 멀 원
。

子 아들 자
敬 공경 경
已 이미 이
下 아래 하

莫 말 막
不 아니 불
鼓 고무할 고
努 힘쓸 노
爲 하 위
力 힘 력

風規가 스스로 高遠함이 있다. 子敬 以下에 이르러서는 鼓努함에 힘씀이 없지 않고,

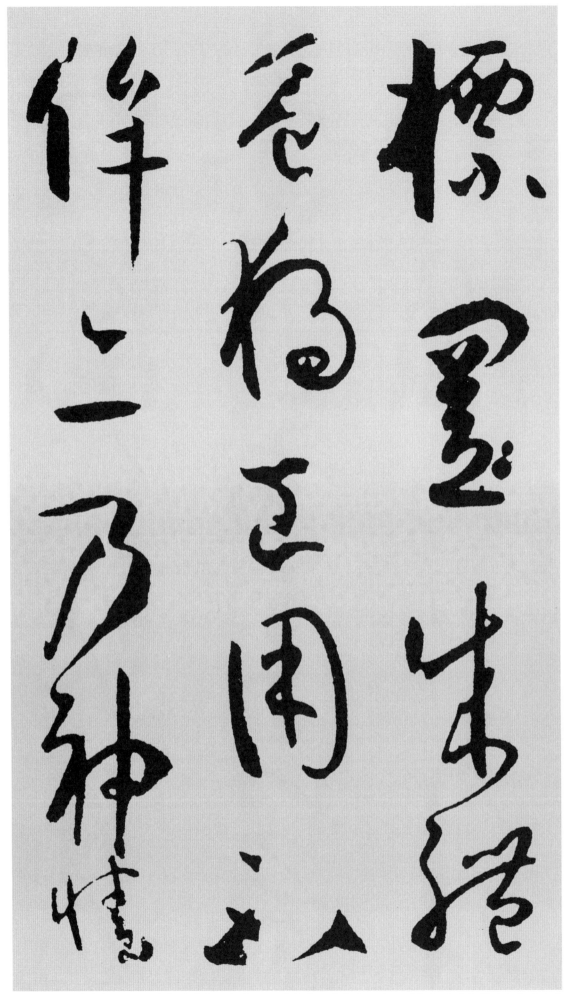

標 표식 표
置 둘 치
成 이룰 성
體 몸 체

豈 어찌 기
獨 홀로 독
工 장인 공
用 쓸 용
不 아니 불
侔 꾀할 모

亦 또 역
乃 이에 내
神 정신 신
情 뜻 정

높이 標置하였지만, 유독 노력한 기예와 효용이 좋은 결과에 도달하지 못하고 신운과 정취가 현격하게 차이가 있을까?

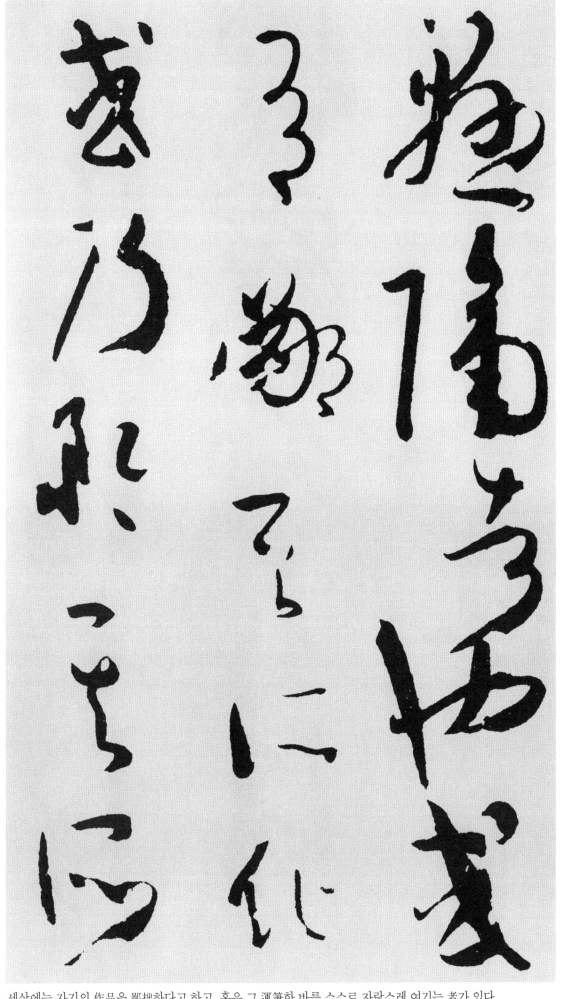

懸 멀 현
隔 떨어질 격
者 놈 자
也 어조사 야
。

或 혹시 혹
有 있을 유
鄙 더러울 비
其 그 기
所 바 소
作 지을 작

或 혹시 혹
乃 이에 내
矜 자랑할 긍
其 그 기
所 바 소

세상에는 자기의 作品을 鄙拙하다고 하고, 혹은 그 運筆한 바를 스스로 자랑스레 여기는 者가 있다.

運 운전할 운

自 스스로 자
矜 자랑할 긍
者 놈 자
將 장차 장
窮 궁구할 궁
性 성품 성
域 지역 역

絶 끊을 절
於 어조사 어
誘 꾈 유
進 나아갈 진
之 갈 지
途 길 도

自 스스로 자

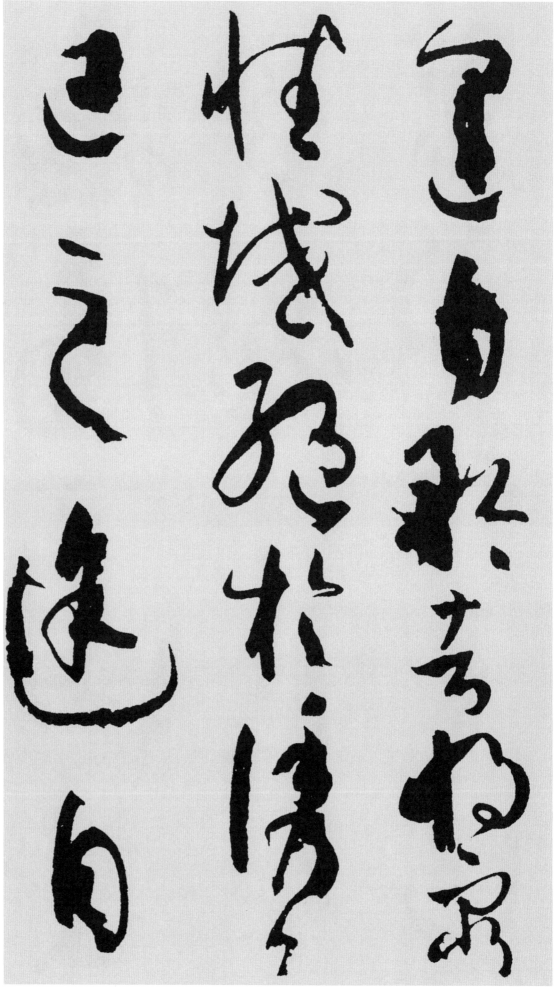

스스로 自負하는 자는 장차 性域을 窮究하여도 이를 유도하여 나아가는 길에서 단절하게 되고,

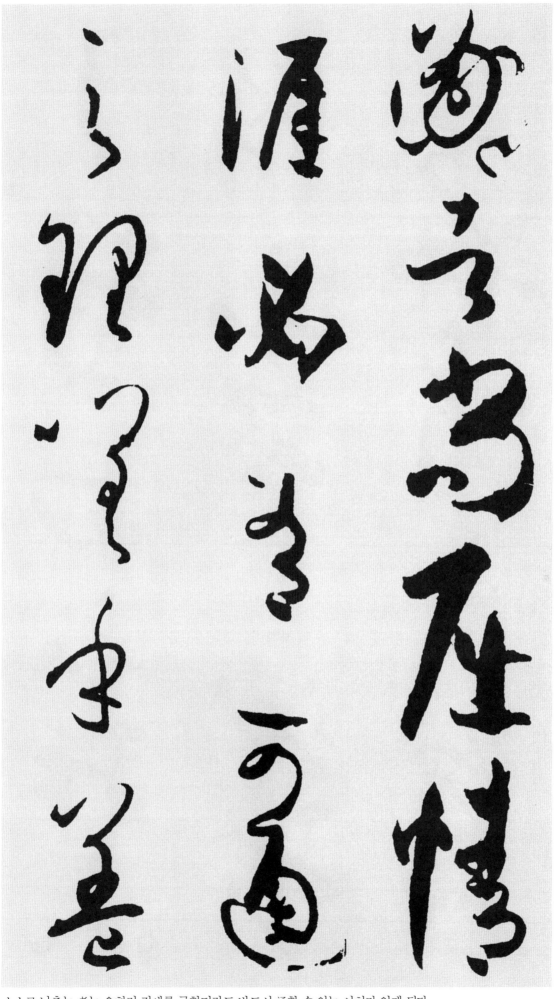

鄙 더러울 비
者 놈 자
尙 오히려 상
屈 굽을 굴
情 뜻 정
涯 물가 애

必 반드시 필
有 있을 유
可 옳을 가
通 통할 통
之 갈 지
理 이치 리
。
嗟 탄식할 차
乎 어조사 호

蓋 대개 개

스스로 낮추는 者는 오히려 정애를 굽혔더라도 반드시 通할 수 있는 이치가 있게 된다.

有 있을 유
學 배울 학
而 말이을 이
不 아니 불
能 능할 능

未 아닐 미
有 있을 유
不 아닐 불
學 배울 학
而 말이을 이
能 능할 능
者 놈 자
也 어조사 야
。
考 생각할 고
之 갈 지
即 곧 즉
事 일 사

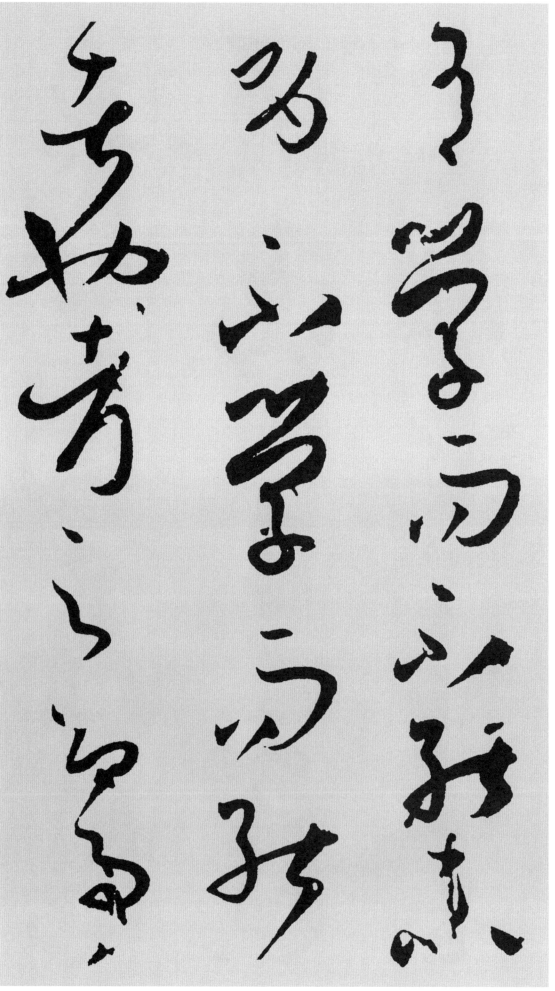

아! 대개 배워도 능숙치 못한 이는 있으나 배우지 않고서 능한 사람은 있을 수 없다. 일상의 일을 생각해보면

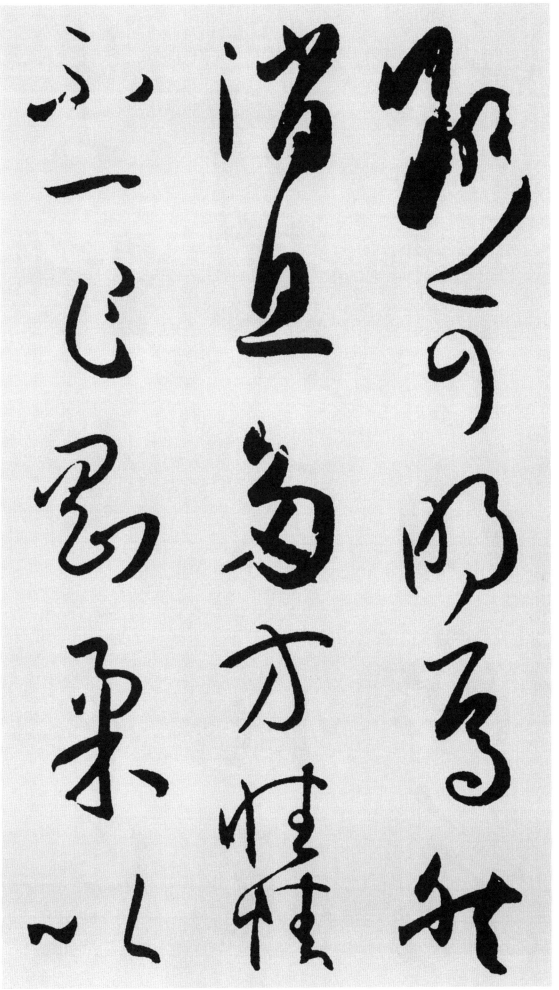

斷	결단코 단
可	옳을 가
明	밝을 명
焉	어조사 언
。	
然	그러나 연
消	사라질 소
息	쉴 식
多	많을 다
方	방향 방
性	성품 성
情	뜻 정
不	아닐 불
一	한 일
乍	잠깐 사
剛	굳셀 강
柔	부드러울 유
以	써 이

결단코 그 이치는 명백한 것이다. 그러나 書의 消息은 여러 방면이고, 性情도 一定치 않다. 잠깐 剛과 柔가

合 합할 합
體 몸 체

忽 문득 홀
勞 힘쓸 로
逸 편할 일
而 말이을 이
分 나눌 분
驅 몰 구

或 혹시 혹
恬 편안 념
澹 담박할 담
雍 화할 옹
容 얼굴 용

內 안 내
涵 젖을 함
筋 힘줄 근

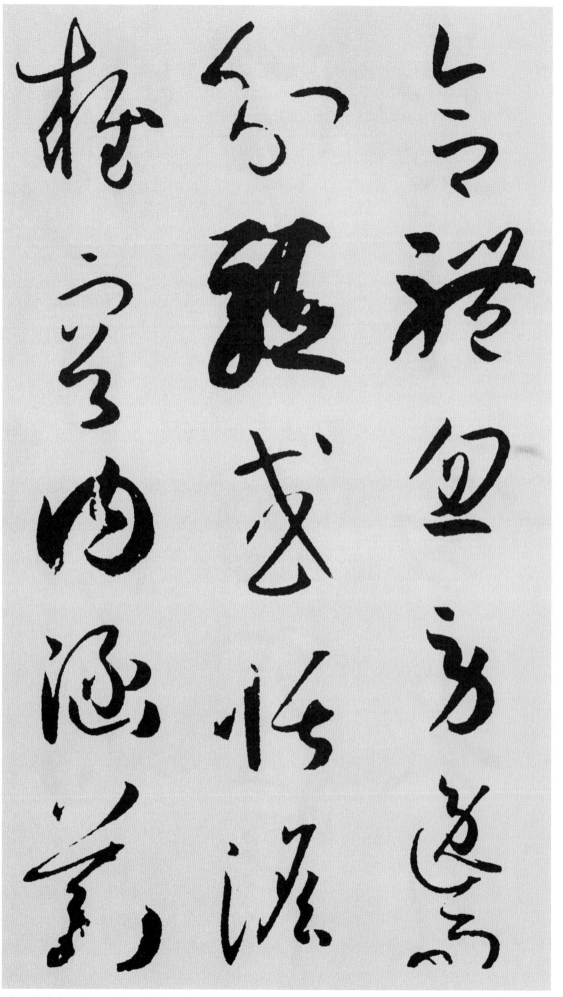

서로 합쳐지고, 혹은 힘써 편안하게 마음가는데로 자유로이 쓴다. 혹은 담담하게 容和하고, 안으로는

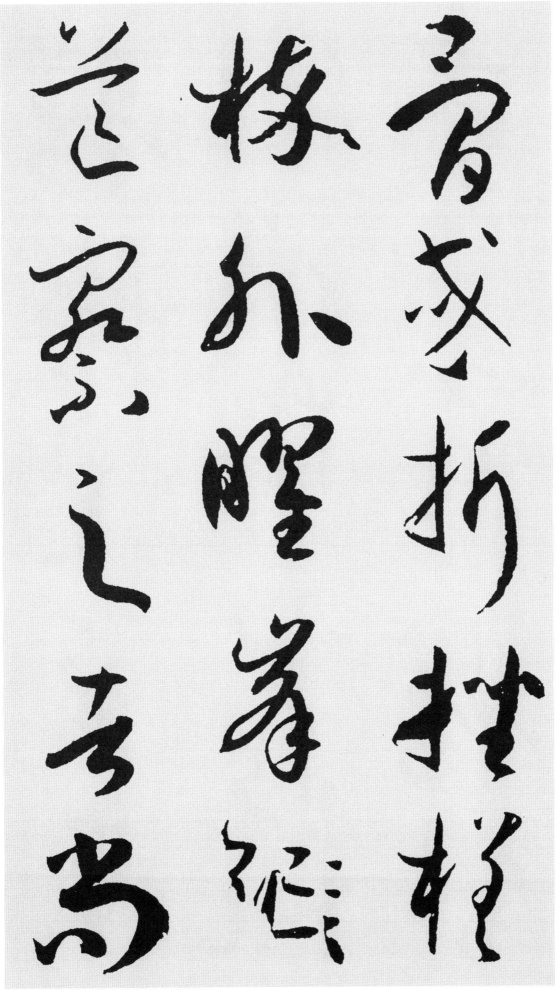

骨 뼈 골

或 혹시 혹
折 꺾을 절
挫 꺾을 좌
槎 엇찍을 사
枠 자루맞출 졸
※다른 곳에서는 얼(枠)
　이라고도 해석함.

外 바깥 외
曜 비칠 요
峯 봉우리 봉
※鋒의 뜻임
鋩 칼날 망
※오기 표시함
芒 까끄라기 망
。

察 살필 찰
之 갈 지
者 놈 자
尚 숭상할 상

筋骨을 갖추고, 혹은 나무가지의 옹을 꺾는 것처럼 하고 거칠게 밖으로 峯芒을 나타내는 것도 있다. 그것을 관찰하는 자는

精 자세할 정

擬 비길 의
之 갈 지
者 놈 자
貴 귀할 귀
似 같을 사
。

況 하물며 황
擬 비길 의
不 아니 불
能 능할 능
似 같을 사

察 살필 찰
不 아니 불
能 능할 능
精 자세할 정

分 나눌 분

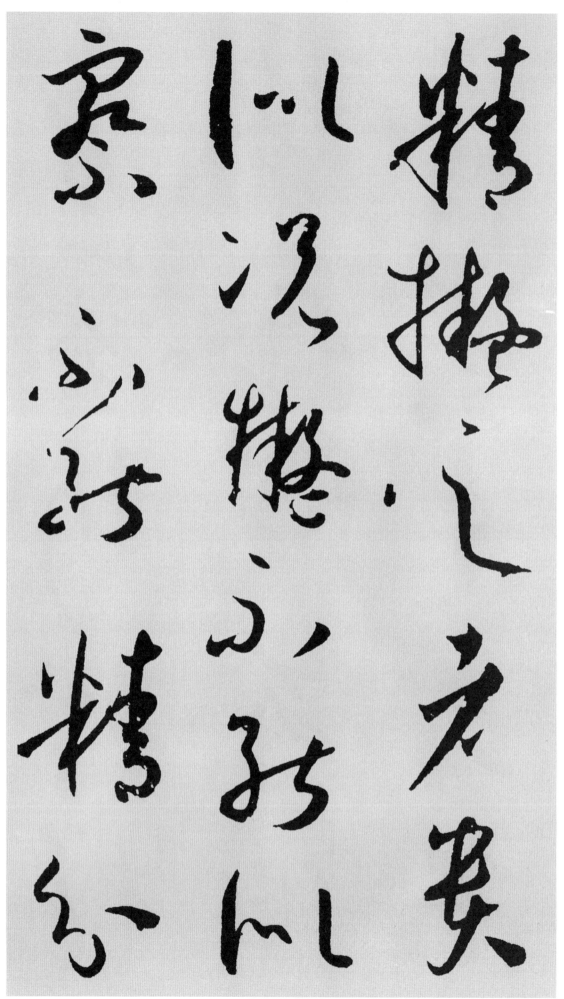

精密함을 숭상하고, 그것을 臨書하는 자는 그것과 충실히 닮는 것을 귀하게 여긴다. 하물며 臨書를 하되 닮지
도 못하고, 관찰하되, 精密하지 못하고

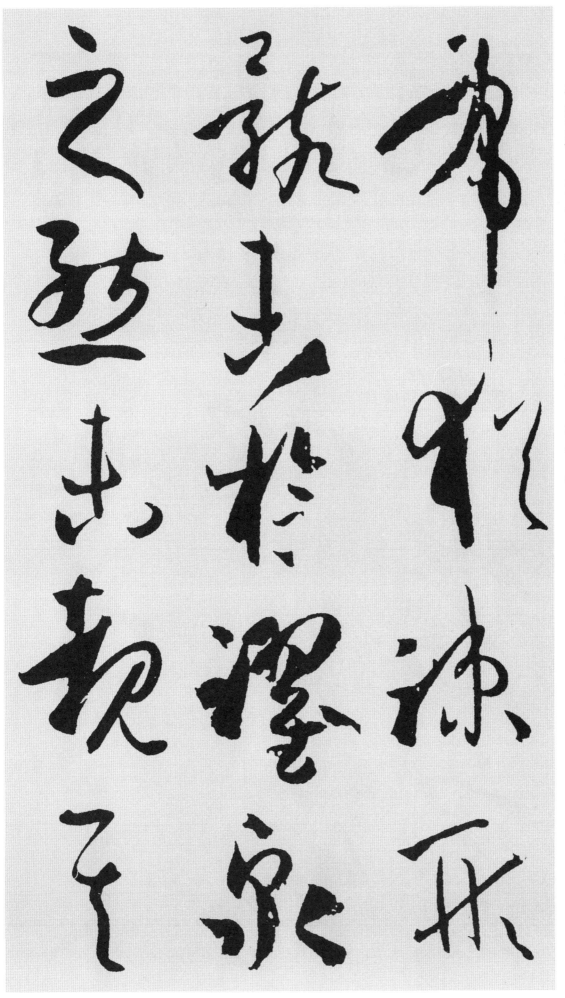

布 펼 포
猶 오히려 유
疏 성글 소

形 형상 형
骸 뼈 해
未 아닐 미
檢 검사할 검

躍 뛸 약
泉 샘 천
之 갈 지
態 태도 태

未 아닐 미
覩 볼 도
其 그 기

分布(結構)도 오히려 성글어서, 形體가 법식에 맞지 않다면, 躍泉의 자태라도, 그 아름다움을 보기 어렵다.

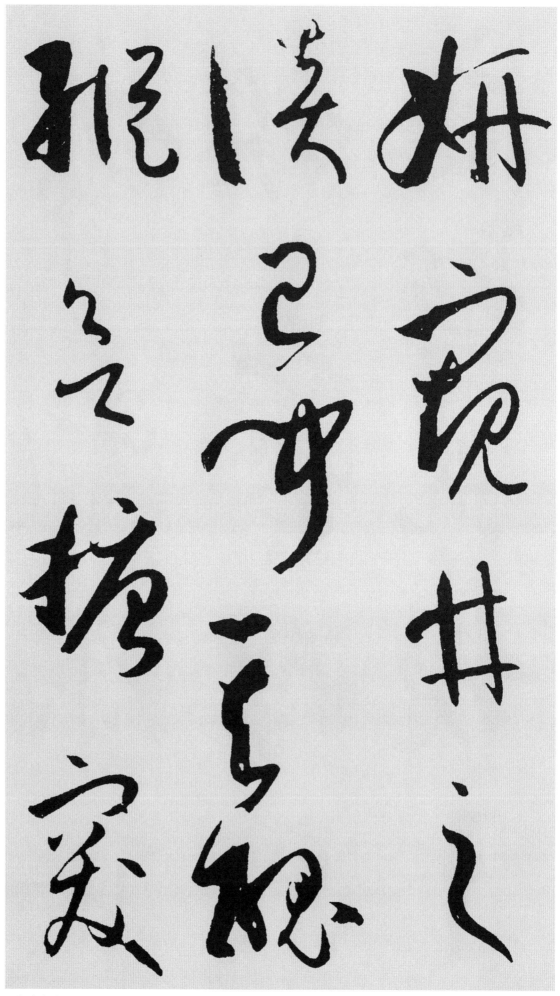

妍 예쁠 연

窺 볼 규
井 우물 정
之 갈 지
談 말씀 담
。

已 이미 이
聞 들을 문
其 그 기
醜 추할 추
。

縱 방자할 종
欲 하고자할 욕
搪 당돌할 당
突 부딪힐 돌

우물안에서 하늘을 본다는 얘기는 이미 그 추악하다는 소리를 듣게 되는 것이다. 멋대로 이 무리들이 당돌하게도

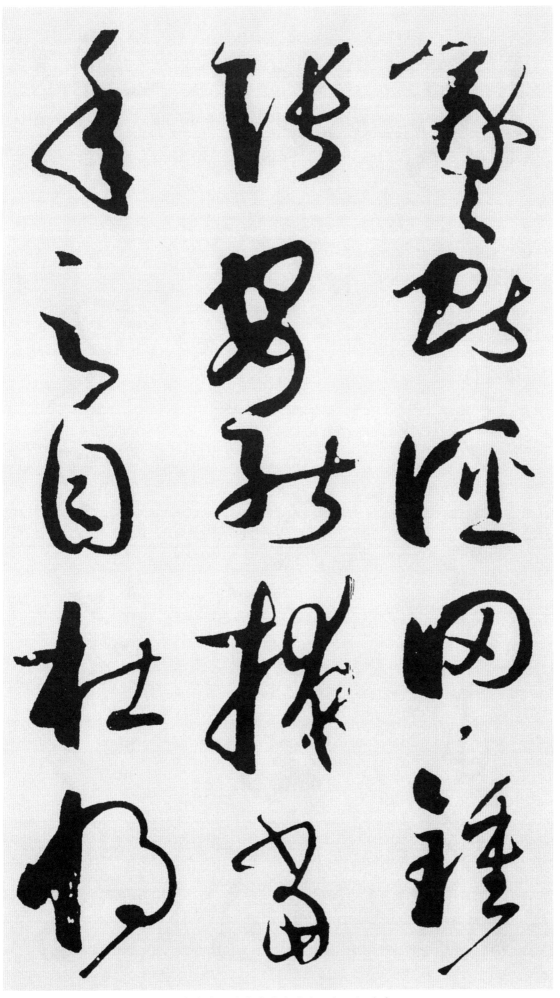

義 기운 희
獻 드릴 헌

誣 무고할 무
罔 없을 망
鍾 술잔 종
張 펼 장

安 어찌 안
能 능할 능
掩 가릴 엄
當 당시 당
年 해 년
之 갈 지
目 눈 목

杜 막을 두
將 장차 장

二王에 비교하고, 鍾·張의 글을 비난하여도 어찌 당시의 사람들의 눈을 가리고,

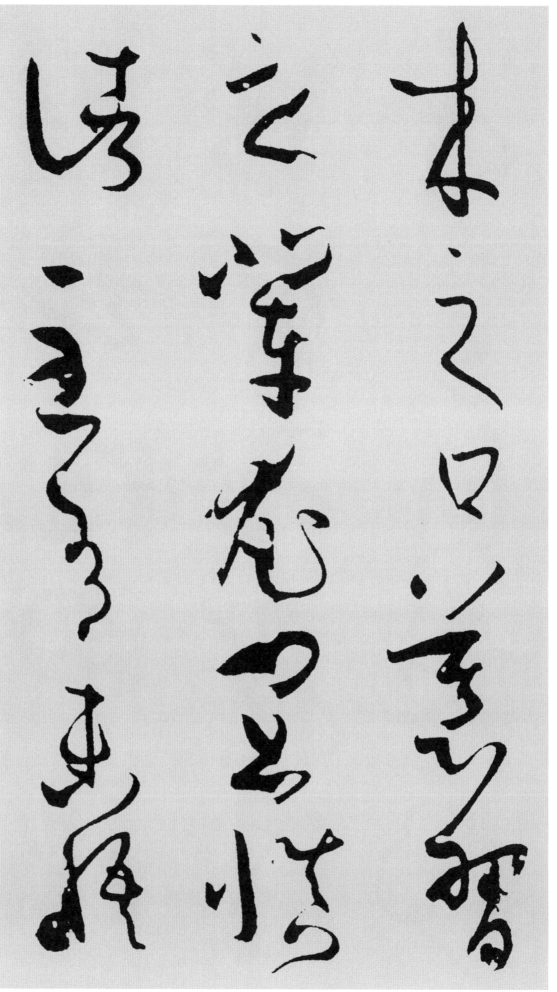

來 올 래
之 갈 지
口 입 구

慕 사모할 모
習 익힐 습
之 갈 지
輩 무리 배

尤 더욱 우
宜 마땅 의
愼 삼갈 신
諸 여러 제
。

至 이를 지
有 있을 유
未 아닐 미
悟 깨달을 오

후세의 입을 다물게 할 수 있을 것인가. 익히기를 사모하는 우리들은 더욱 마땅히 진실로 삼가해야 할 것이다.
아직 淹留를 깨닫지 못하고서,

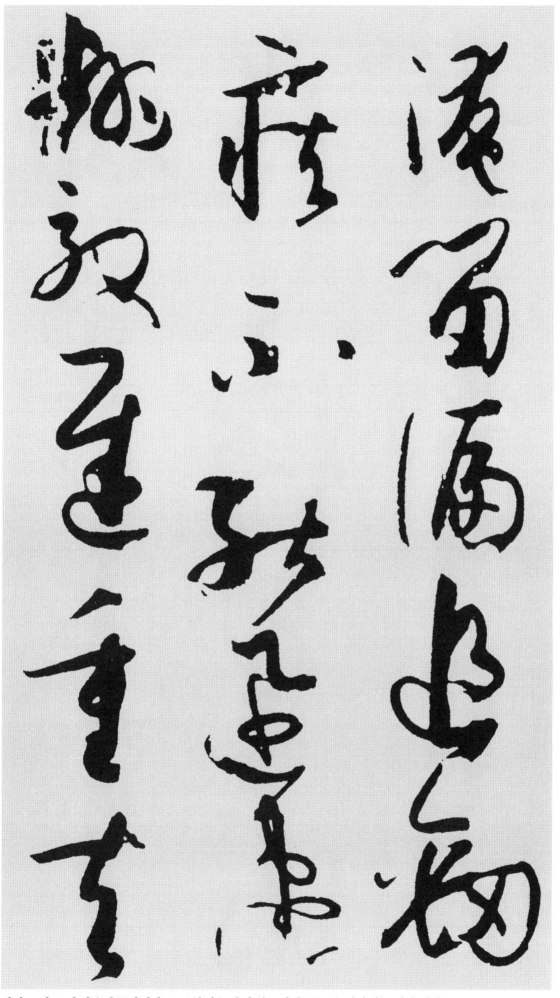

淹 담글 엄
留 머무를 류

偏 치우칠 편
追 따를 추
勁 군셀 경
疾 빠를 질

不 아니 불
能 능할 능
迅 빠를 신
速 빠를 속

飜 번득일 번
效 본받을 효
遲 더딜 지
重 무거울 중
。

夫 대개 부

강하고 빠른 것 만을 추구하거나, 迅速함에 능하지 않으면서, 遲重을 꾀하려는 이가 있다. 무릇

勁 굳셀 경
速 빠를 속
者 놈 자

超 넘을 초
逸 뛰어날 일
之 갈 지
機 고동 기

遲 더딜 지
留 머물 류
者 놈 자

賞 감상할 상
會 모일 회
之 갈 지
致 이를 치
。

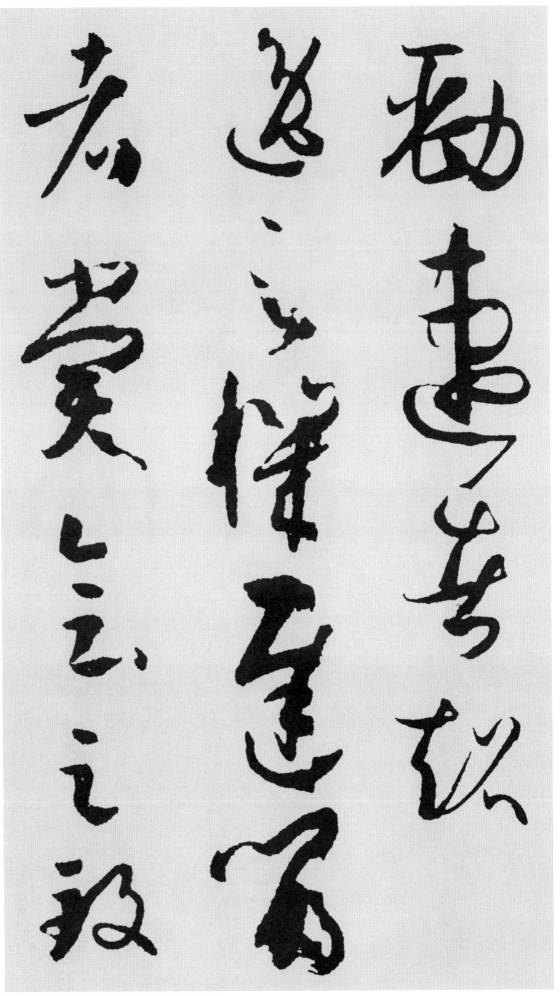

勁速이란 超逸하려는 계기이고, 遲留란 賞會의 妙에 이르는 것이다.

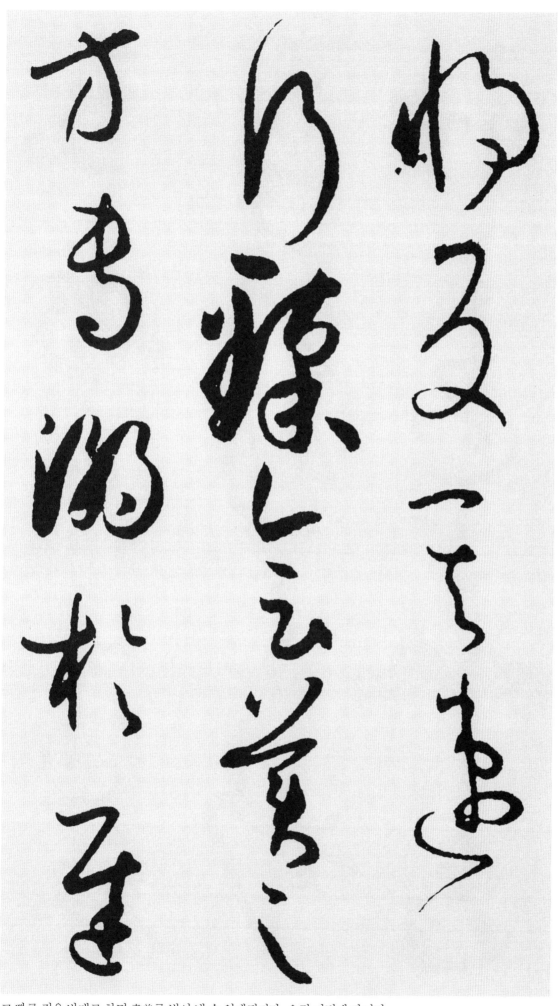

將	장차 장
反	돌이킬 반
其	그 기
速	빠를 속
行	나갈 행
臻	이를 진
會	모일 회
美	아름다울 미
之	갈 지
方	방향 방
專	오로지 전
溺	빠질 닉
於	어조사 어
遲	더딜 지

그 빠른 것을 반대로 하면 書美를 빚어 낼 수 있게되지만, 오직 더딤에 빠지면

「專　오로지 전
溺　빠를 닉
於　어조사 어
遲　더딜 지」
※상기 4字 오기표시.
終　마칠 종
爽　밝을 상
絶　절묘할 절
倫　인륜 륜
之　갈 지
妙　묘할 묘
。

能　능할 능
速　빠를 속
不　아닐 불
速　빠를 속

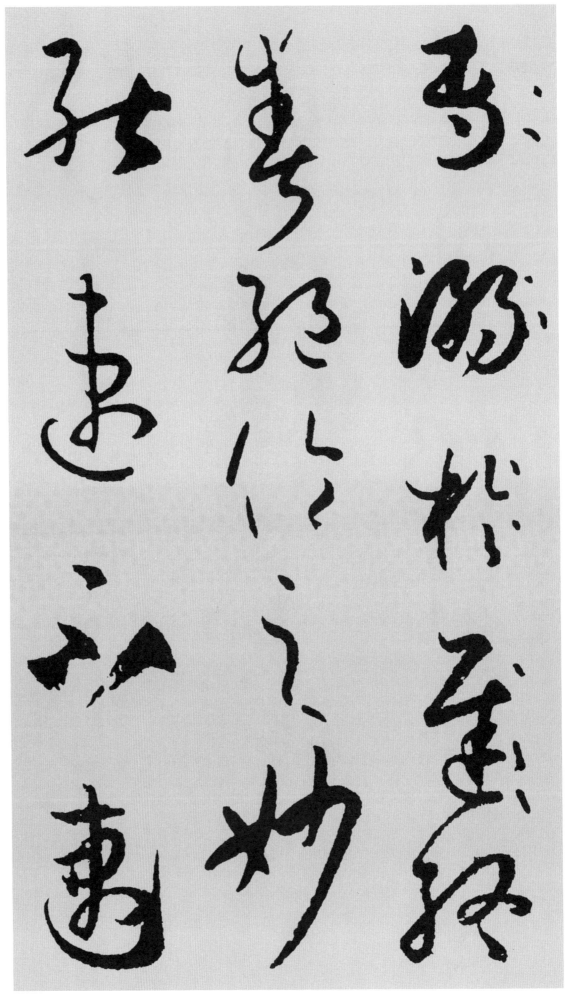

결국 絶倫의 妙趣에 이르게 될 것이다. 速할 수 있으면서도

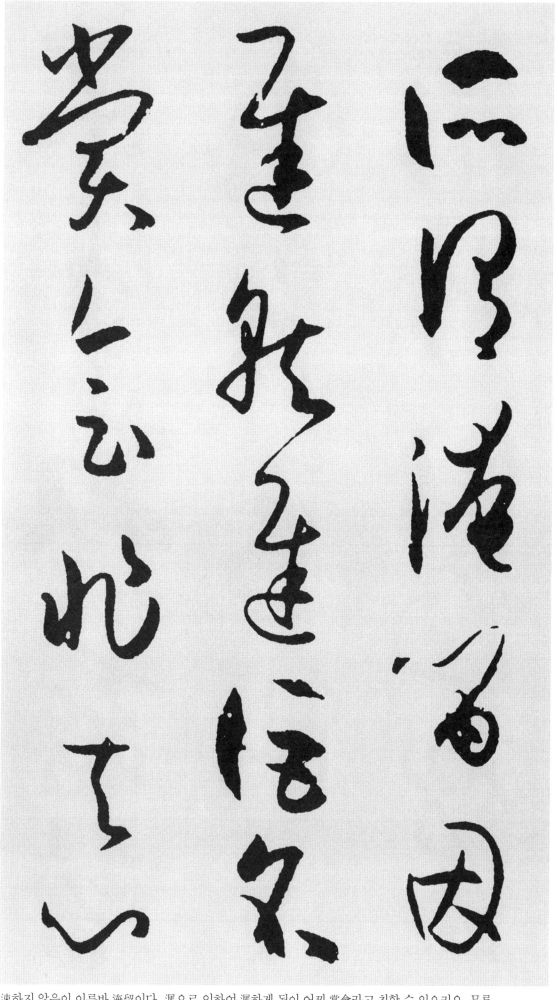

所 바 소
謂 이를 위
淹 담글 엄
留 머무를 류

因 인할 인
遲 더딜 지
就 곧 취
遲 더딜 지

詎 어찌 거
名 이름 명
賞 감상할 상
會 모일 회

非 아닐 비
夫 대개 부
心 마음 심

速하지 않음이 이른바 淹留이다. 遲로 인하여 遲하게 됨이 어찌 賞會라고 칭할 수 있으리오. 무릇

閑 한가할 한
手 손 수
敏 빠를 민

難 어려울 난
以 써 이
兼 겸할 겸
通 통할 통
者 놈 자
焉 어조사 언
。

假 가령 가
令 가령 령
衆 무리 중
妙 묘할 묘
攸 아득할 유
歸 돌아갈 귀

務 힘쓸 무
存 있을 존

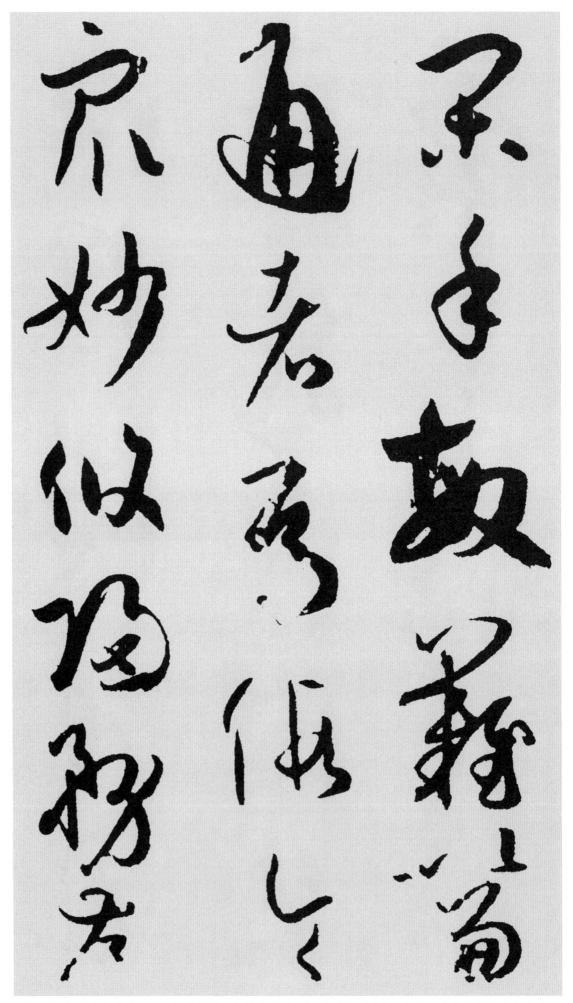

心閑手敏의 경지가 아니고서는 운필의 遲速을 함께 통하기는 어려운 것이다. 가령 여러가지 妙를 갖추려면

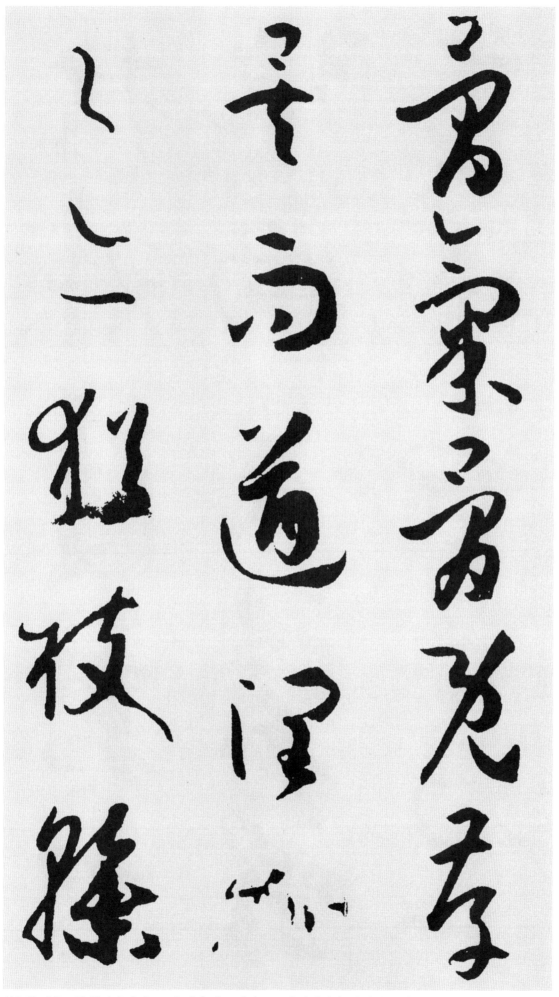

骨 뼈 골
氣 기운 기

骨 뼈 골
旣 이미 기
存 있을 존
矣 어조사 의

而 말이을 이
遒 굳셀 주
潤 윤택할 윤
加 더할 가
之 갈 지
。

亦 또 역
猶 같을 유
枝 가지 지
幹 줄기 간

骨氣를 갖추도록 힘써야 한다. 骨이 이미 있고 이에 遒潤이 더해지면, 마치 뻗은 가지가

扶 도울 부
疎 성길 소

凌 능가할 릉
霜 서리 상
雪 눈 설
而 말이을 이
彌 더욱 미
勁 굳셀 경

花 꽃 화
葉 잎 엽
鮮 고울 선
茂 무성할 무

與 더불 여
雲 구름 운
日 해 일
而 말이을 이
相 서로 상

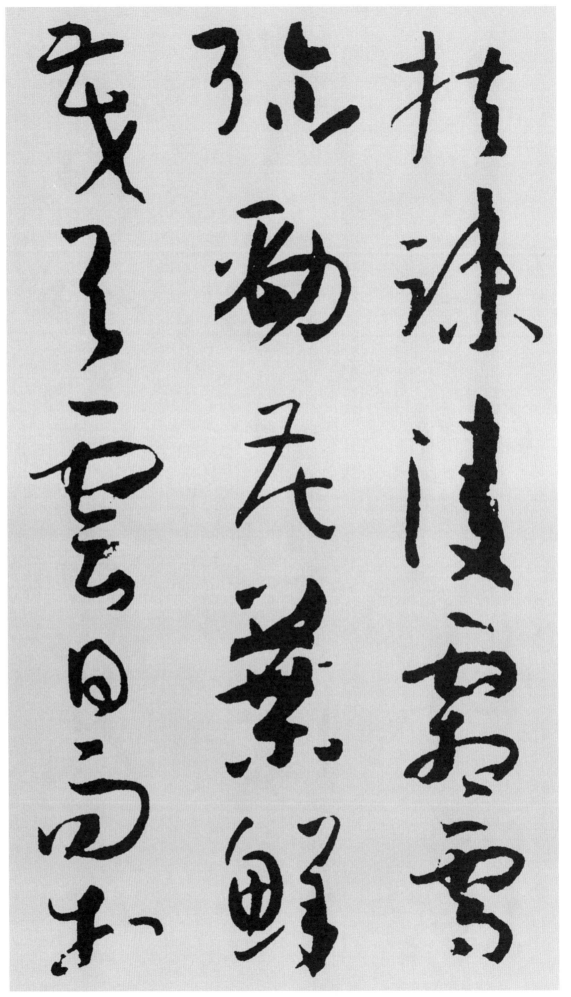

성글어도 서리를 이기어 내어서 더욱 강인해지고, 꽃이 피고 무성하여 雲日과 더불어 서로 빛내는 듯 하다.

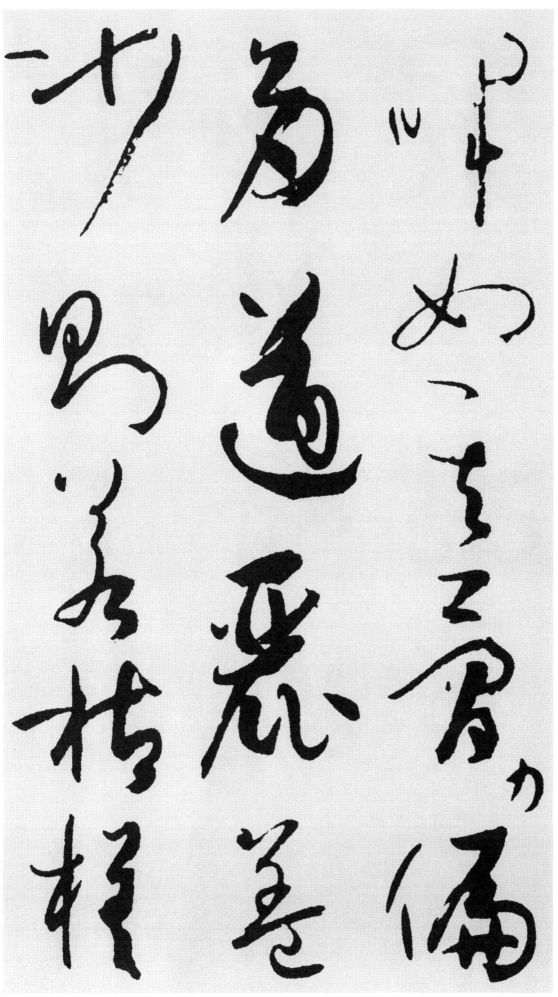

만약 骨氣만 지나치게 많고, 遒麗함이 적으면, 곧 枯木과

暉 빛날 휘
。
如 같을 여
其 그 기
骨 뼈 골
力 힘 력
偏 치우칠 편
多 많을 다

遒 굳셀 주
麗 고울 려
蓋 덮을 개
少 적을 소

則 곧 즉
若 같을 약
枯 마를 고
槎 엇찍을 사

架 시렁 가
險 험할 험

巨 클 거
石 돌 석
當 당할 당
路 길 로

雖 비록 수
姸 예쁠 연
媚 예쁠 미
云 이를 운
闕 빠질 궐

而 말이을 이
體 몸 체
質 바탕 질
存 있을 존

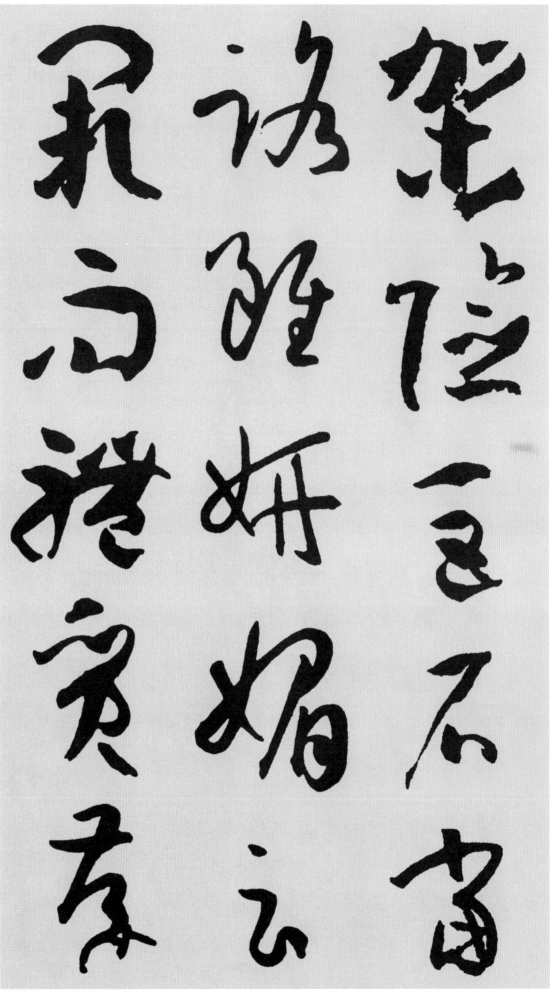

가지가 험난한 낭떠러지에 걸쳐지거나, 巨石이 길을 가로막고 있음과 같은 것이다. 비록 書가 싱싱한 아름다움을 缺하였더라도, 書體의 本質은 갖추고 있는 셈이다.

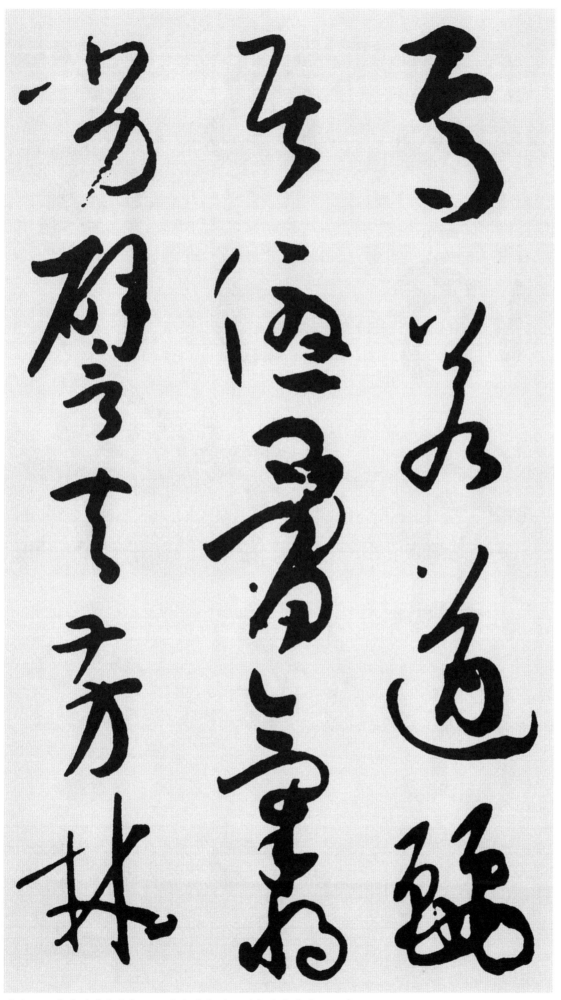

焉 어조사 언
。

若 만약 약
遒 굳셀 주
麗 고울 려
居 살 거
優 나을 우

骨 뼈 골
氣 기운 기
將 장차 장
劣 용렬할 렬

譬 비유할 비
夫 대개 부
芳 꽃다울 방
林 수풀 림

만약 遒麗함에 뛰어나지만, 骨氣가 유약한 것은 비유컨데 마치 芳林의

落 떨어질 락
藥 꽃술 예

空 빌 공
照 비칠 조
灼 구울 작
而 말이을 이
無 없을 무
依 의지할 의

蘭 난초 란
沼 늪 소
漂 뜰 표
荓 부평초 평
※萍과 同字임.
徒 다만 도
靑 푸를 청

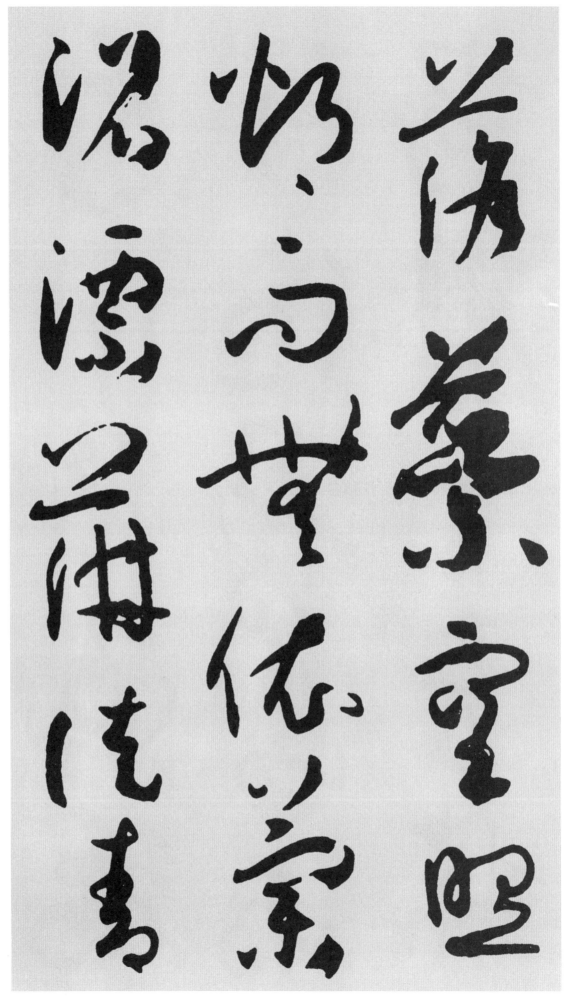

落花같아서 햇빛을 받아 번쩍이지만 生氣가 없는 것이고, 蘭沼에 뜬 부평초처럼 헛되이 푸르기는 하지만

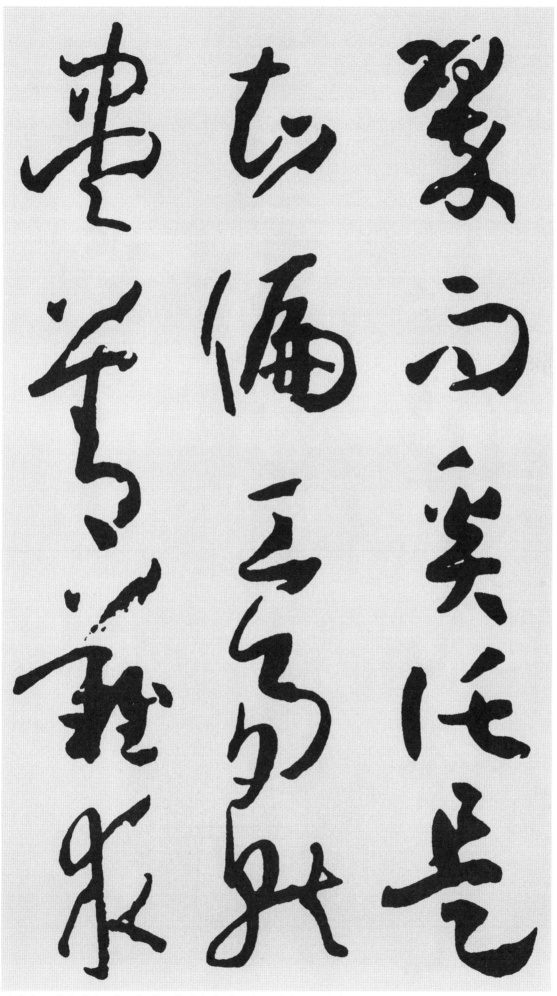

翠 푸를 취
而 말이을 이
奚 어찌 해
託 맡길 탁
。

是 이 시
知 알 지
偏 치우칠 편
工 장인 공
易 쉬울 이
就 곧 취

盡 다할 진
善 잘할 선
難 어려울 난
求 구할 구
。

뿌리없는 것과 같다. 이로써 한쪽에 치우쳐 이루기는 쉽지만 두가지 모두를 겸하여 잘하기는 어려움을 알 수
있다.

雖 비록 수
學 배울 학
宗 으뜸 종
一 한 일
家 전문가 가

而 말이을 이
變 변할 변
成 이룰 성
多 많을 다
體 몸 체

莫 말 막
不 아니 불
隨 따를 수
其 그 기
性 성품 성
欲 하고자할 욕

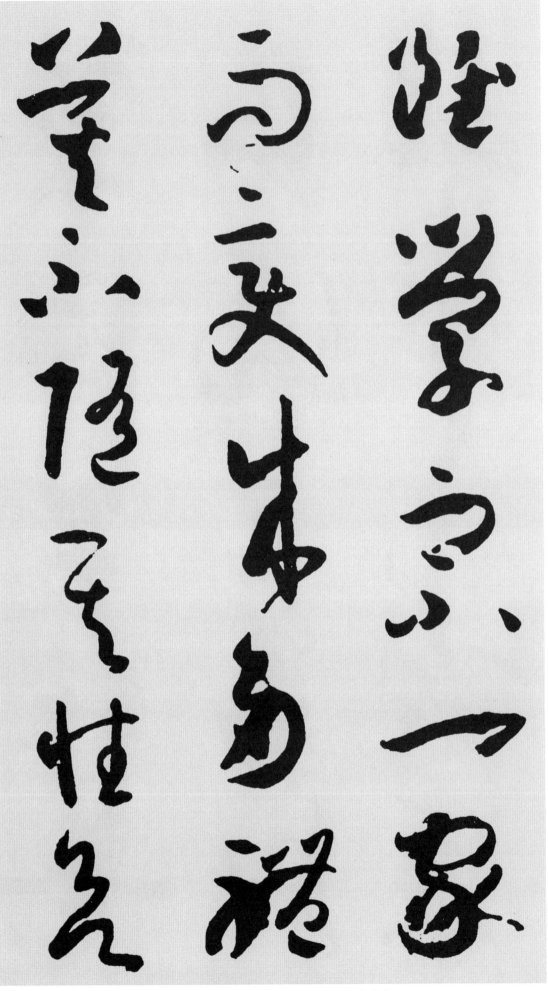

비록 一家의 글을 宗으로 하여 배워도, 다양한 형체로 변하게 되고, 個性에 따라.

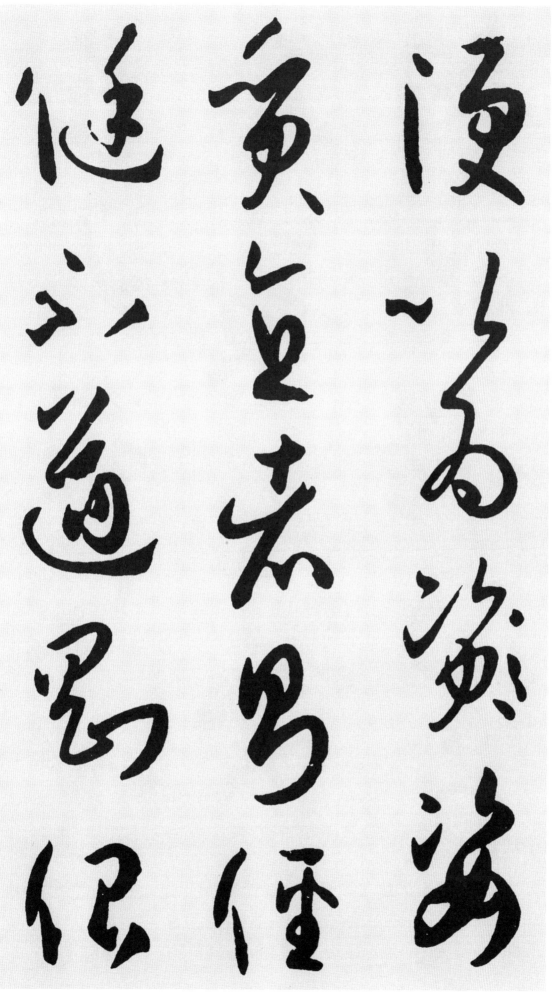

便 치우칠 편
※近代學者인 柯逢時는
　浸(침)으로도 해석 주
　장함.
以 써 이
爲 하 위
「資 자질 자」
※상기 字 오기 표시.
姿 모양 자

質 질박할 질
直 곧을 직
者 놈 자

則 곧 즉
俓 곧을 경
侹 곧을 정
不 아니 불
遒 굳셀 주

剛 굳셀 강
佷 어그러질 한

그 자태가 다른 것이 되어야 한다. 質直한 사람은 곧 지나치게 솔직하여 遒美함을 缺하고, 剛佷한.

者 놈 자

又 또 우
掘 팔 굴
强 강할 강
無 없을 무
潤 윤택할 윤

矜 꾸밀 긍
斂 거둘 렴
者 놈 자
弊 폐할 폐
於 어조사 어
拘 잡을 구
束 묶을 속

脫 벗을 탈
易 쉬울 이
者 놈 자

失 잃을 실

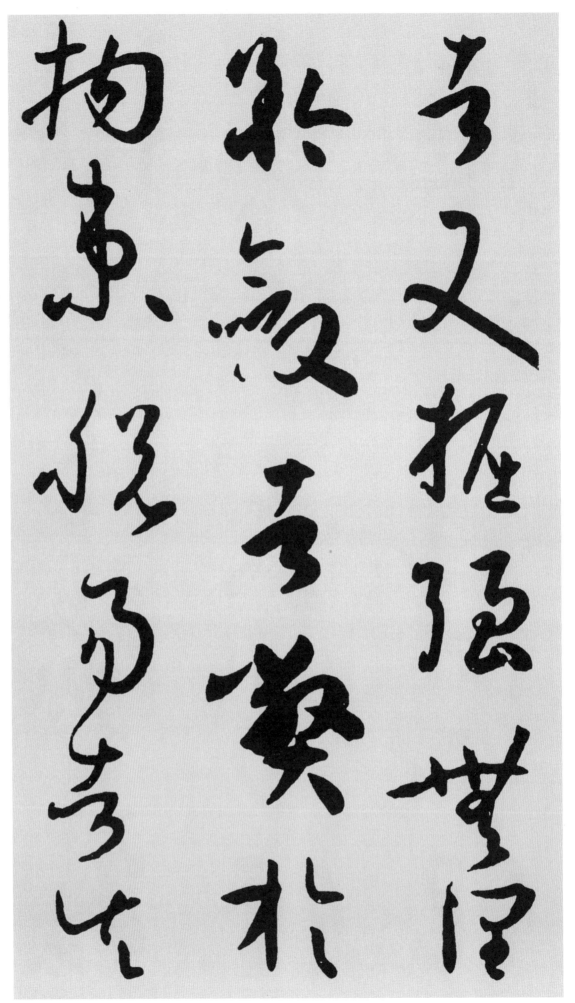

사람은 팔에 힘만 넘쳐서 潤美한 맛이 없다. 矜斂한 사람의 글은 너무 얽매여 있고, 脫易한 사람의

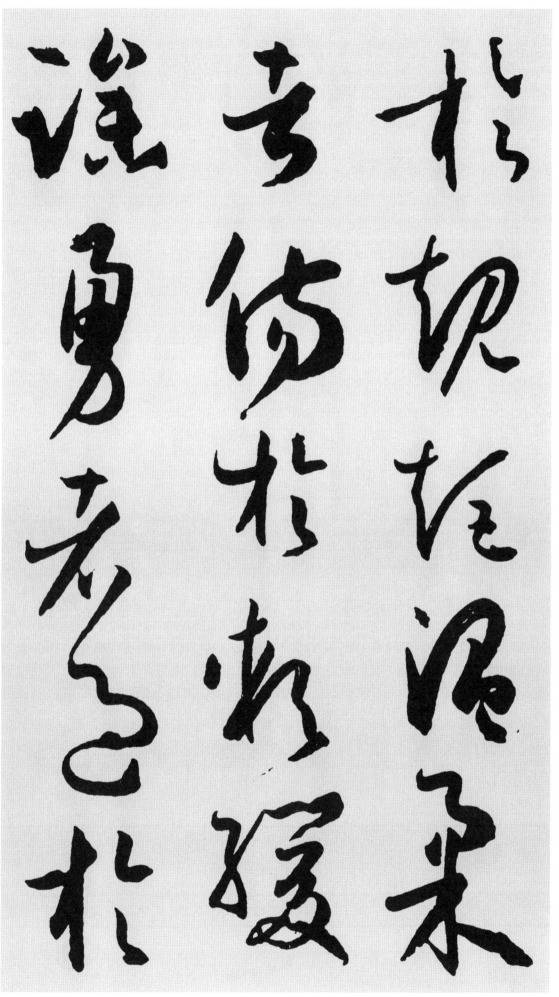

於 어조사 어
規 법 규
矩 법 구

溫 따뜻할 온
柔 부드러울 유
者 놈 자

傷 해칠 상
於 어조사 어
軟 연할 연
緩 느릴 완

躁 급할 조
勇 날랠 용
者 놈 자

過 지날 과
於 어조사 어

글은 규범에서 벗어나 있다. 溫柔한 사람의 글은 軟緩에 빠져 있고, 躁勇한 사람의 글은 剽迫에 지나쳐 있고,

剽 빼앗을 표
迫 핍박할 박

狐 여우 호
疑 의심할 의
者 놈 자

溺 빠질 닉
於 어조사 어
滯 엉길 체
澁 떫을 삽

遲 더딜 지
重 무거울 중
者 놈 자

終 마칠 종
於 어조사 어
蹇 절 건

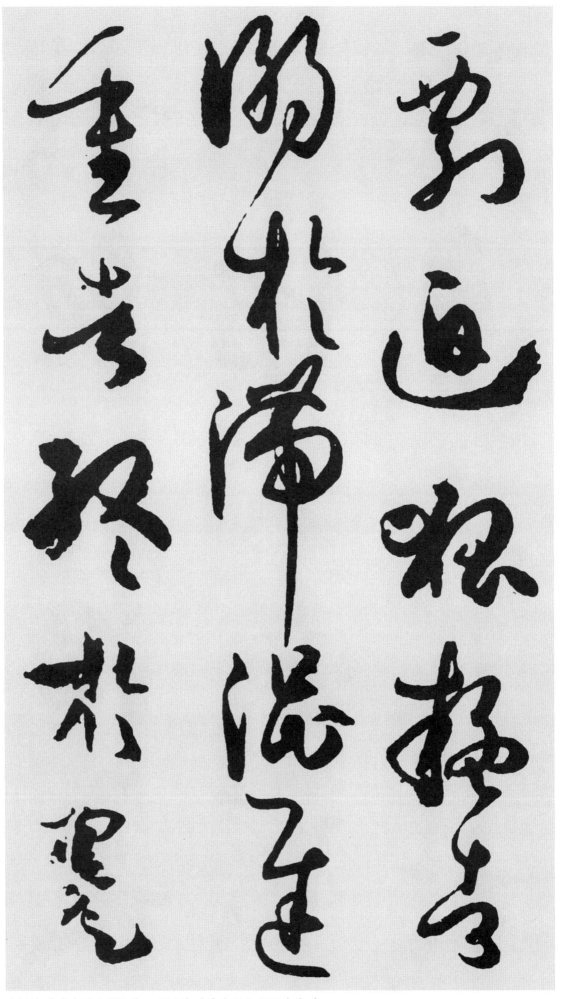

狐疑한 사람의 글은 滯澁하고, 遲重한 사람의 글은 遲鈍하게 되고,

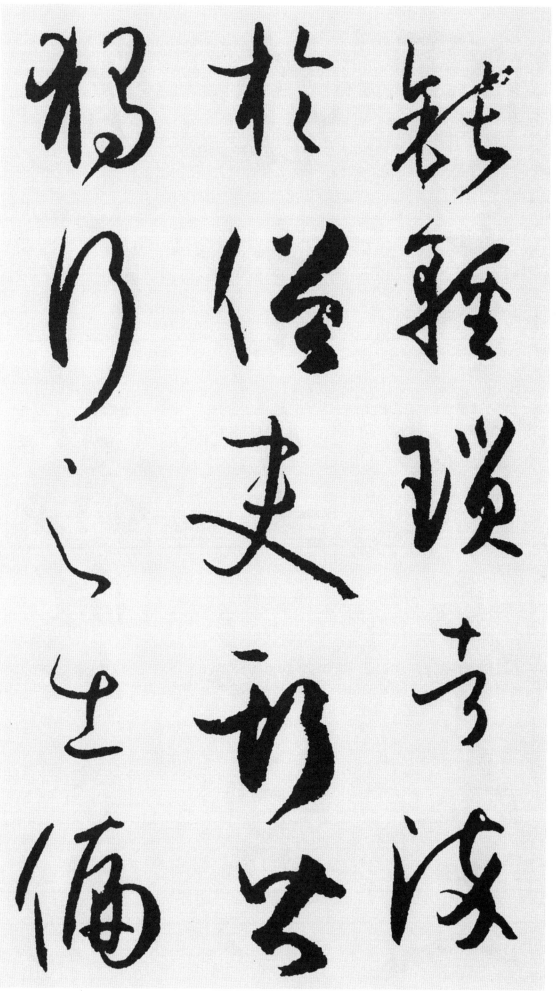

鈍 둔할 둔

輕 가벼울 경
瑣 자질구레할 쇄
者 놈 자

染 물들 염
於 어조사 어
俗 속될 속
吏 관리 리
。

斯 이 사
皆 다 개
獨 홀로 독
行 갈 행
之 갈 지
士 선비 사

偏 치우칠 편

輕瑣한 사람의 글은 俗吏에 물들어 있게 된다. 이 모두가 獨學하는 선비의 편벽으로 본질에서 벗어난 것이다.

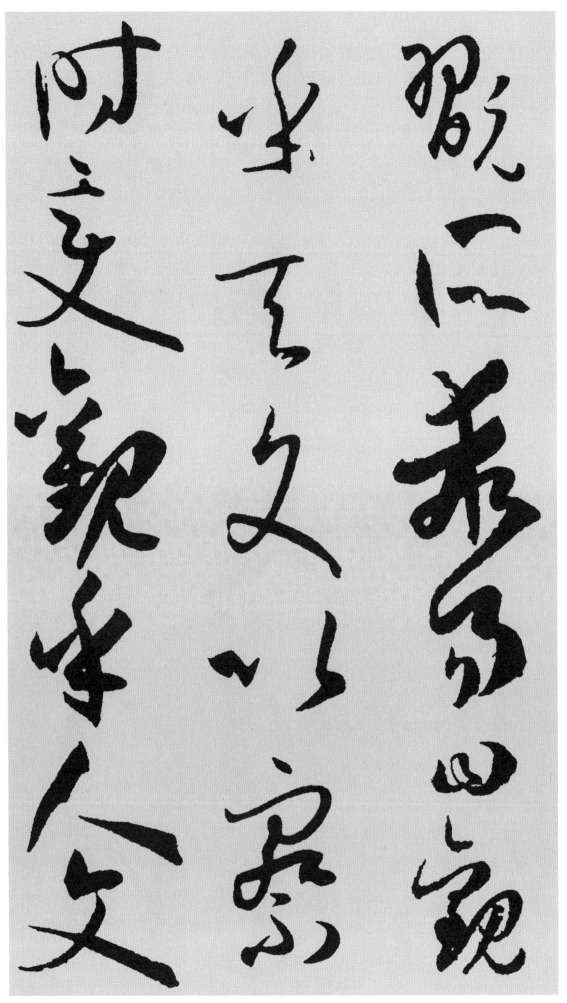

翫 즐길 완
所 바 소
乖 어그러질 괴

易 주역 역
曰 가로 왈

觀 볼 관
乎 어조사 호
天 하늘 천
文 글월 문

以 써 이
察 살필 찰
時 때 시
變 변할 변

觀 볼 관
乎 어조사 호
人 사람 인
文 글월 문

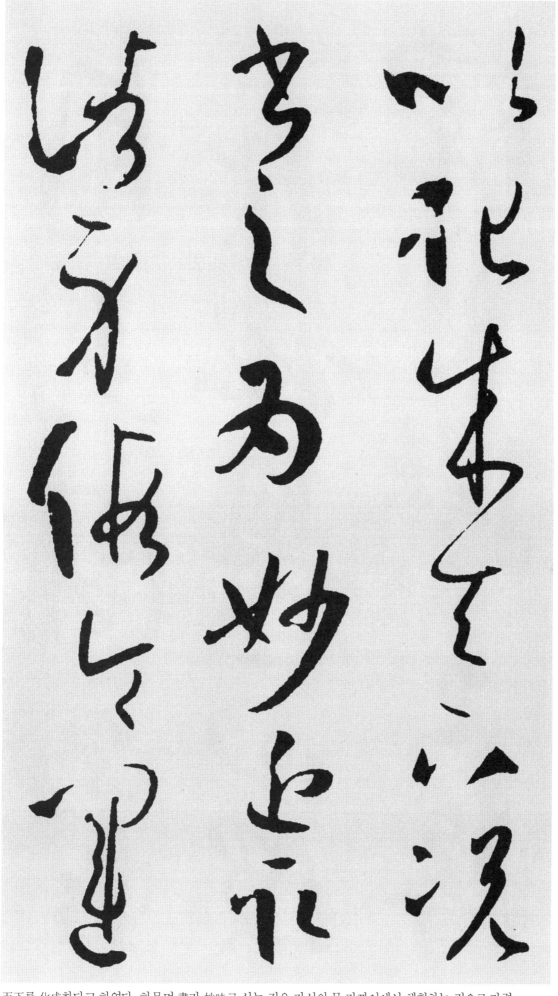

以 써 이
化 될 화
成 이룰 성
天 하늘 천
下 아래 하
。

況 하물며 황
書 글 서
之 갈 지
爲 하 위
妙 묘할 묘
近 가까울 근
取 가질 취
諸 어러 제
身 몸 신
。

假 가령 가
令 가령 령
運 움직일 운

天下를 化成한다고 하였다. 하물며 書가 妙味로 삼는 것은 자신의 몸 가까이에서 체험하는 것으로 가령

用 쓸 용
未 아닐 미
周 두루 주

尚 오히려 상
虧 이지러질 휴
工 장인 공
於 어조사 어
祕 비밀 비
奧 속 오

而 말이을 이
波 물결 파
瀾 큰물결 란
之 갈 지
際 끝 제

已 이미 이
濬 깊을 준

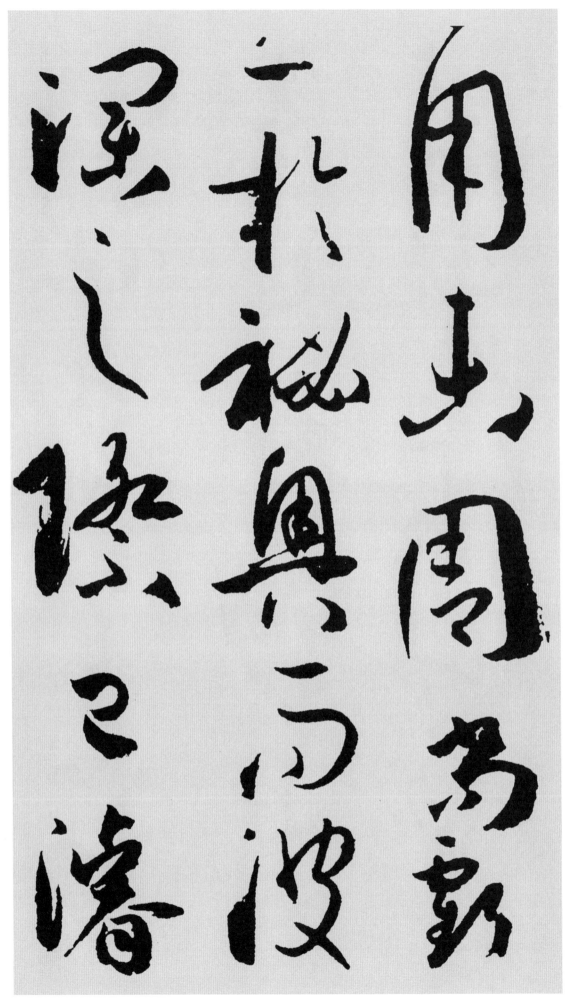

운용함이 미숙하면, 오히려 깊고 오묘함에서 이지러질 것이며 붓의 움직임 끝에 이미

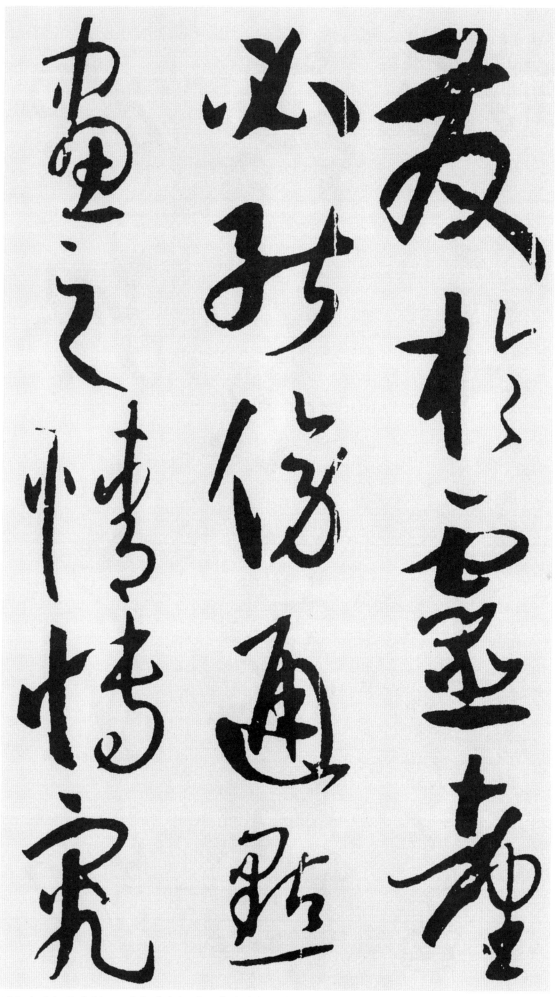

發 필 발
於 어조사 어
靈 신령 령
臺 누대 대
。

必 반드시 필
能 능할 능
傍 곁 방
通 통할 통
點 점 점
畫 획수 획
之 갈 지
情 뜻 정

博 넓을 박
究 궁구할 구

영혼의 깊은 곳에서는 드러날 것이다. 반드시 점획의 본래의 모습에 정통하고

始 처음 시
終 마칠 종
之 갈 지
理 이치 리

鎔 녹일 용
鑄 쇠부을 주
蟲 벌레 충
篆 전서 전

陶 가르칠 도
均 고를 균
草 초서 초
隷 예서 례
。
體 몸 체
五 다섯 오

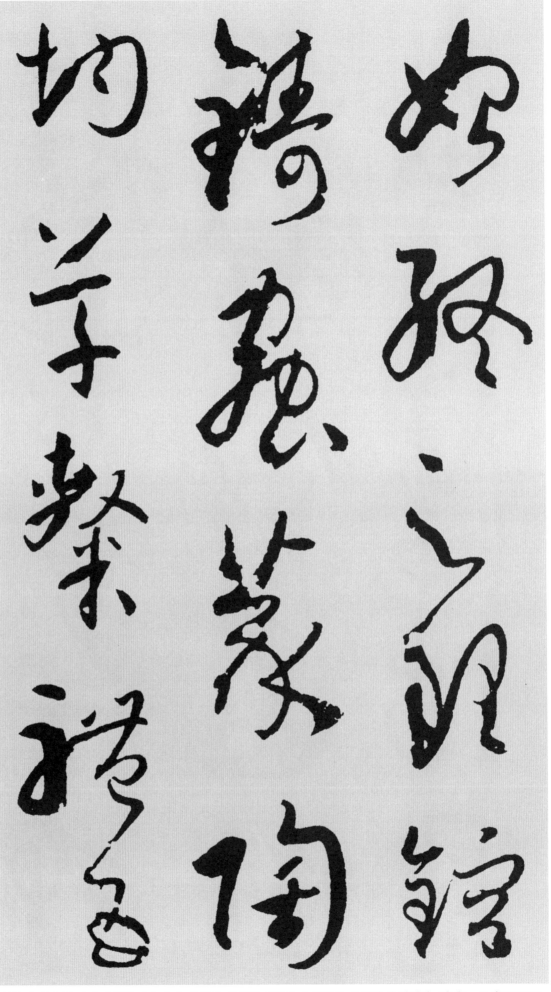

始終의 理致를 널리 탐구하여야 하며, 蟲篆을 완벽히 공부하고 草隷를 참고하여 익힌다. 형체는 오재(五材)를

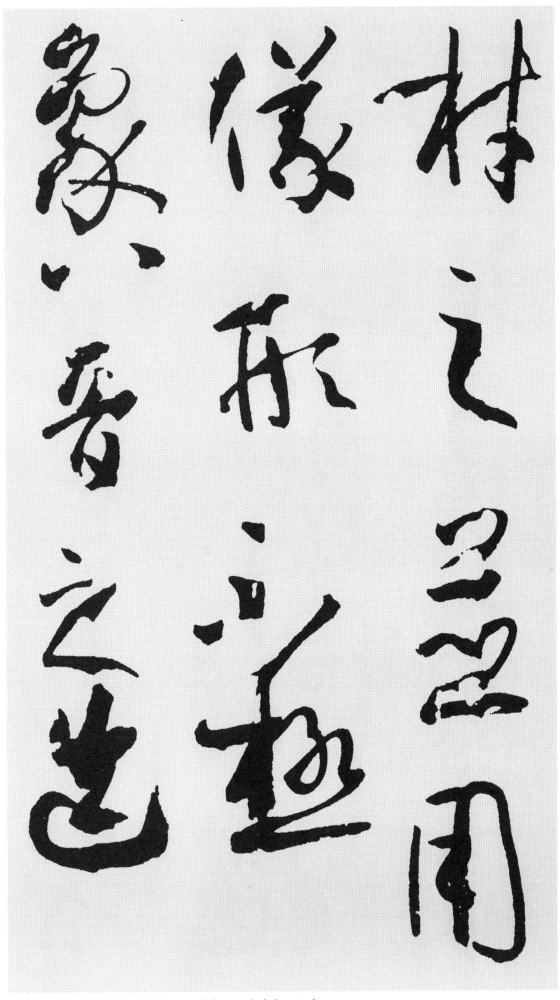

材 재목 재
之 갈 지
並 아우를 병
用 쓸 용

儀 거동 의
形 모양 형
不 아니 불
極 다할 극

象 형상 상
八 여덟 팔
音 소리 음
之 갈 지
迭 갈마들 질

병용하면 여러가지 형태가 생겨나고, 형상은 음악에서 八音이

起 일어날 기

感 느낄 감
會 모일 회
無 없을 무
方 모방
。

至 이를 지
若 만약 약
數 몇 수
畫 그을 획
並 아우를 병
施 베풀 시

其 그기
形 모양 형
各 각각 각
異 다를 이

衆 무리 중

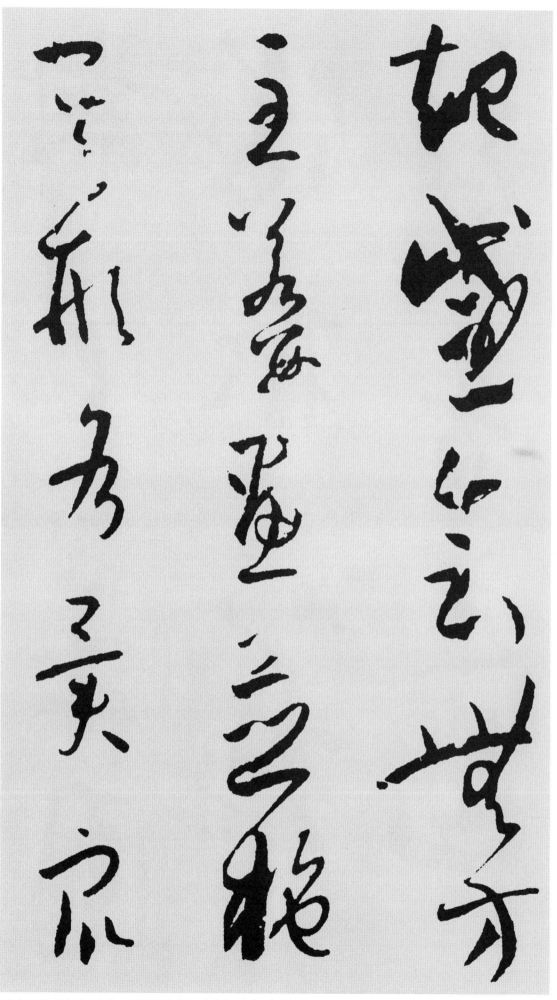

번갈아 일어나면 興趣는 끝없이 이뤄질 것이다. 만약 몇획을 나란히 쓰더라도, 그 형태는 각각 다르고,

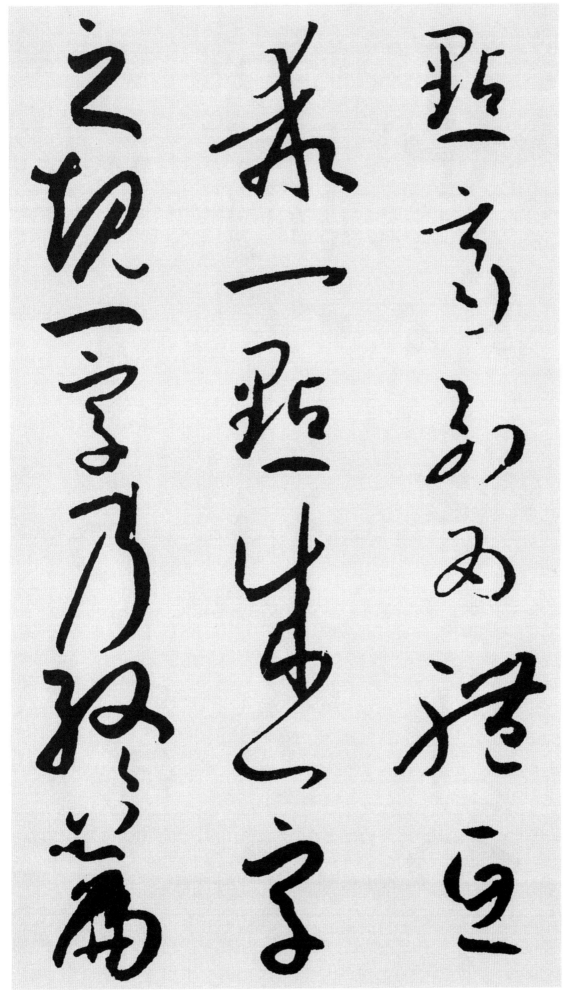

點 점 점
齊 가지런할 제
列 벌릴 렬

爲 하 위
體 몸 체
互 서로 호
乖 어그러질 괴
。

一 한 일
點 점 점
成 이룰 성
一 한 일
字 글자 자
之 갈 지
規 법 규

一 한 일
字 글자 자
乃 이에 내
終 마칠 종
篇 책 편

많은 점들을 늘어 놓아도 그 형체는 서로 어긋나야 한다. 一點이 一字의 規를 이루고, 一字는 모든 책들의 矩가 되어

之 갈 지
准 승인할 준
。

違 어길 위
而 말이을 이
不 아니 불
犯 범할 범

和 화할 화
而 말이을 이
[不] 아니 불
同 같을 동

留 머무를 류
不 아니 불
常 항상 상
遲 더딜 지

遣 이끌 견
不 아니 불
恒 항상 항
疾 빠를 질

帶 띠 대

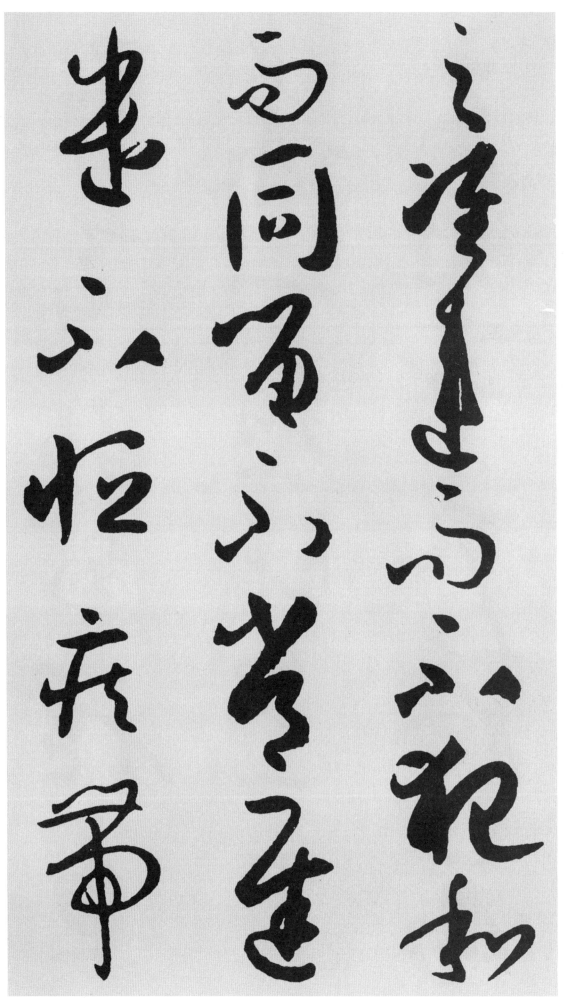

다름이 있지만 서로 침범하지 않고, 調和를 이루되 同和되지는 않고 천천히 쓰되 항상 더디지는 않고, 빨리 쓰되 항상 速筆이지 않고,

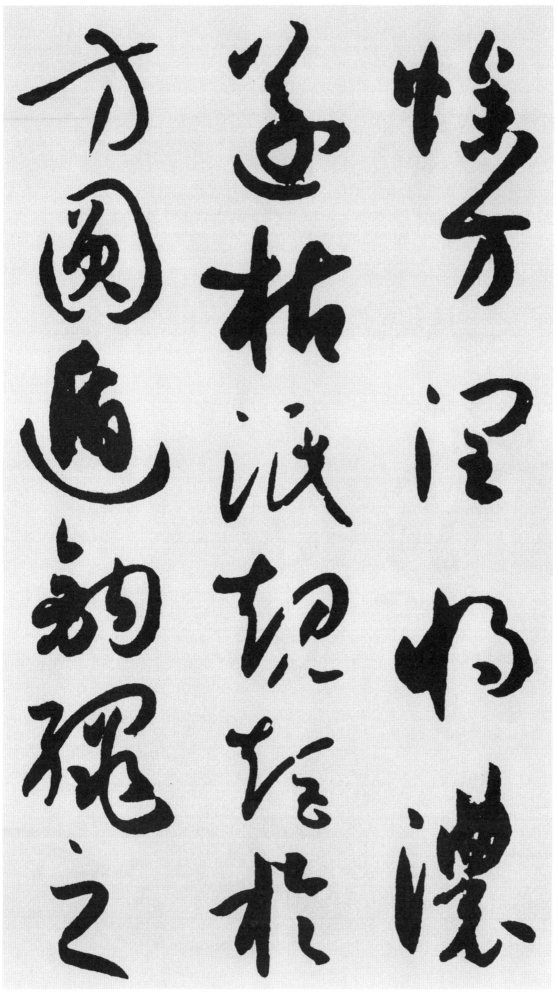

燥 마를 조
方 모 방
潤 윤택할 윤

將 장차 장
濃 짙을 농
遂 드디어 수
枯 마를 고

泯 빠질 민
規 법 규
矩 법 구
於 어조사 어
方 모 방
圓 둥글 원

遁 달아날 둔
鉤 갈고리 구
繩 노 승
之 갈 지

먹이 응겨 枯淡하나 모름지기 윤택하며, 濃한듯 하나 枯淡을 따르며, 方圓에서 規矩를 잘 지키고

曲 굽을 곡
直 곧을 직

乍 잠깐 사
顯 나타날 현
乍 잠깐 사
晦 어두울 회

若 같을 약
行 갈 행
若 같을 약
藏 감출 장

窮 궁할 궁
變 변할 변
態 모양 태
於 어조사 어
豪 붓 호

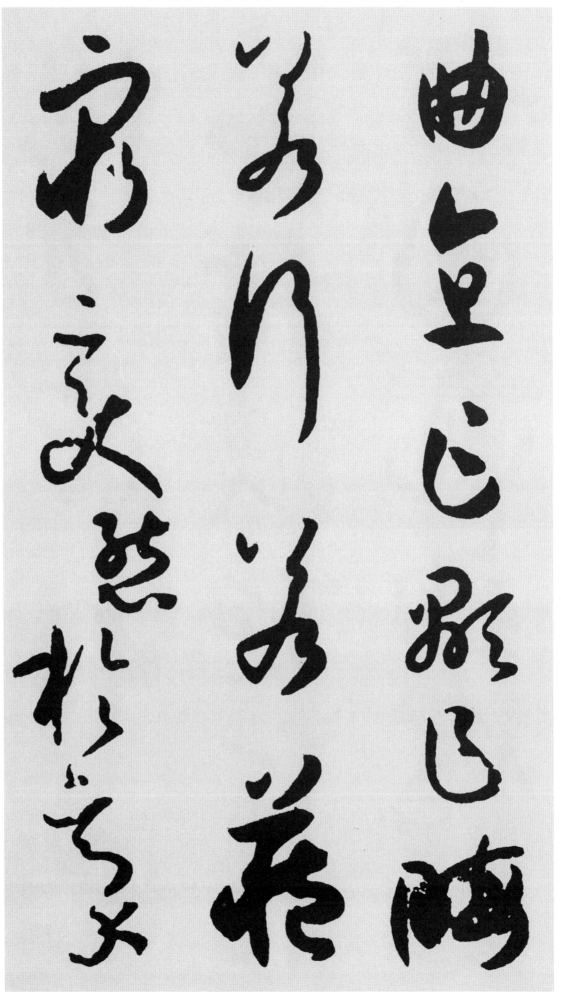

鉤繩의 曲直을 따른다. 갑자기 나타났다 갑자기 사라지고, 행하는 것 같이 하다가 숨는 듯 하여, 붓끝에서 형태를 변화시킴을 궁구하여,

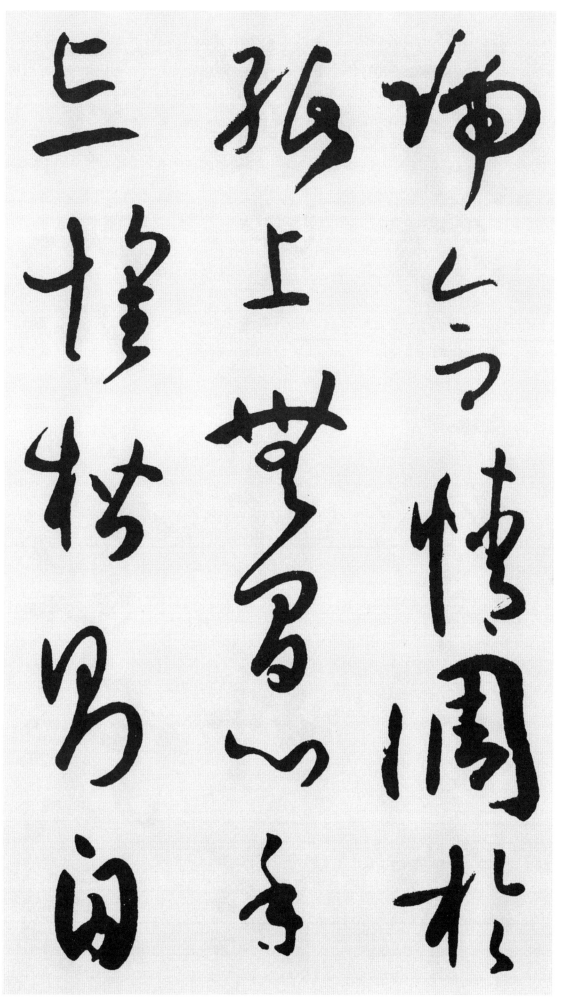

端 끝 단

合 합할 합
情 뜻 정
調 고를 조
於 어조사 어
紙 종이 지
上 윗 상

無 없을 무
間 사이 간
心 마음 심
手 손 수

忘 잊을 망
懷 품을 회
楷 해서 해
則 법칙 칙

自 스스로 자

종이 위에 마음을 조절하여서 마음과 손의 구분 없고, 楷則을 품고 있는 것을 잊어버리게 된다면,

可 가할 가
背 배반할 배
羲 밝을 희
獻 드릴 헌
而 말이을 이
無 없을 무
失 잃을 실

違 어길 위
鍾 술잔 종
張 펼 장
而 말이을 이
尚 오히려 상
工 장인 공
。

譬 비유할 비
夫 대개 부
絳 붉을 강

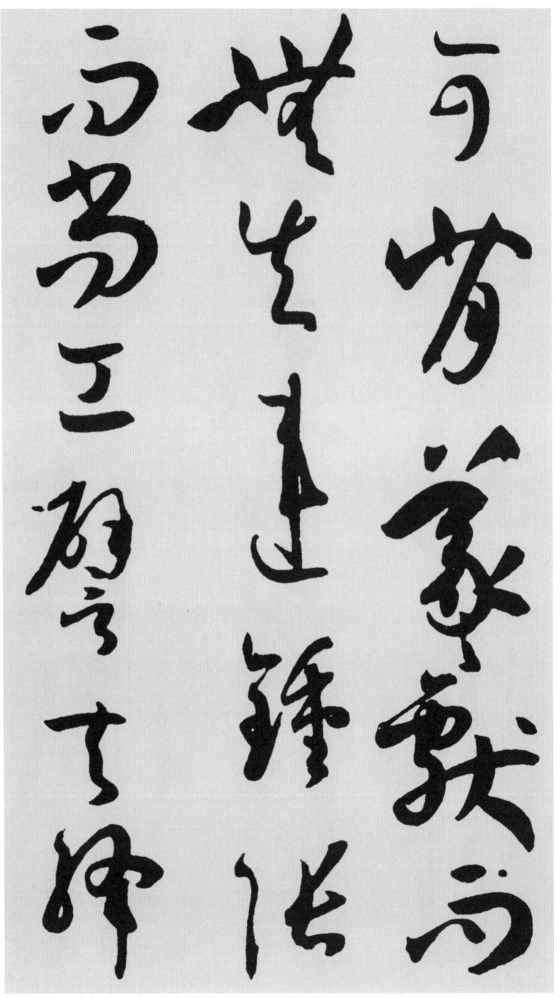

가히 왕희지, 왕헌지를 벗어나도 잘못이 없고, 종요와 장지를 위배하여도 오히려 공교(工巧)할 수가 있을 것이다. 비유컨데 대개

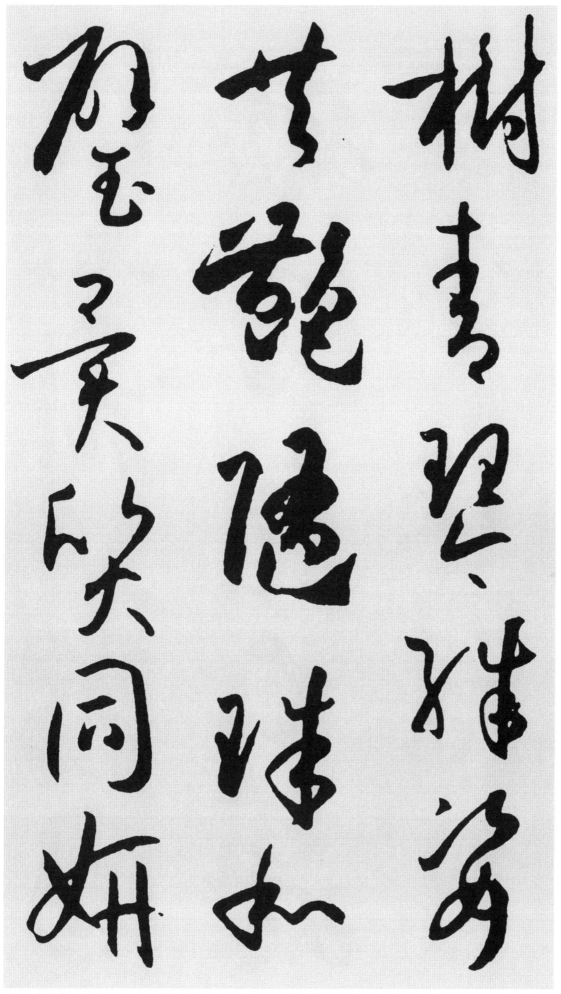

樹	나무 수
青	푸를 청
琴	거문고 금
殊	다를 수
姿	맵시 자
共	함께 공
艷	고울 염
隨	따를 수
珠	구슬 주
和	화할 화
璧	구슬 벽
異	다를 이
質	바탕 질
同	함께 동
妍	예쁠 연
。	

옛날 미인인 絳樹나 靑琴은 자태는 달랐으나, 같이 艶麗하였다. 隨氏의 구슬과 和씨의 구슬은 質은 달랐지만, 다같이 아름다웠다.

何 어찌 하
必 반드시 필
刻 새길 각
鶴 학 학
圖 그림 도
龍 용 룡

竟 필 경
慙 부끄러울 참
眞 참 진
體 몸 체

得 얻을 득
魚 고기 어
獲 얻을 획
兔 토끼 토

猶 같을 유

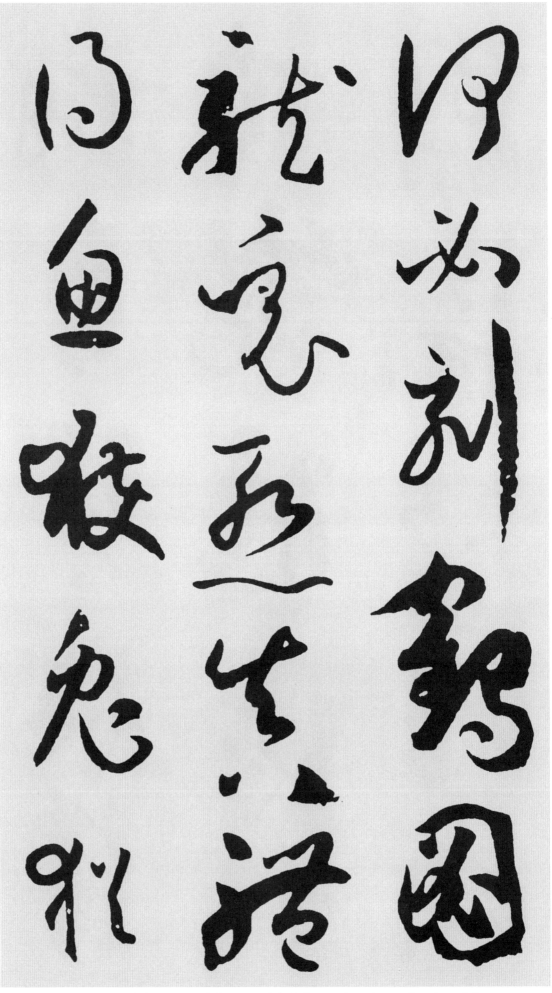

어찌 鶴을 새기고 龍을 그려서 實物과 달랐다고 부끄러워 하리오. 고기를 잡고 토끼를 잡은 뒤에는

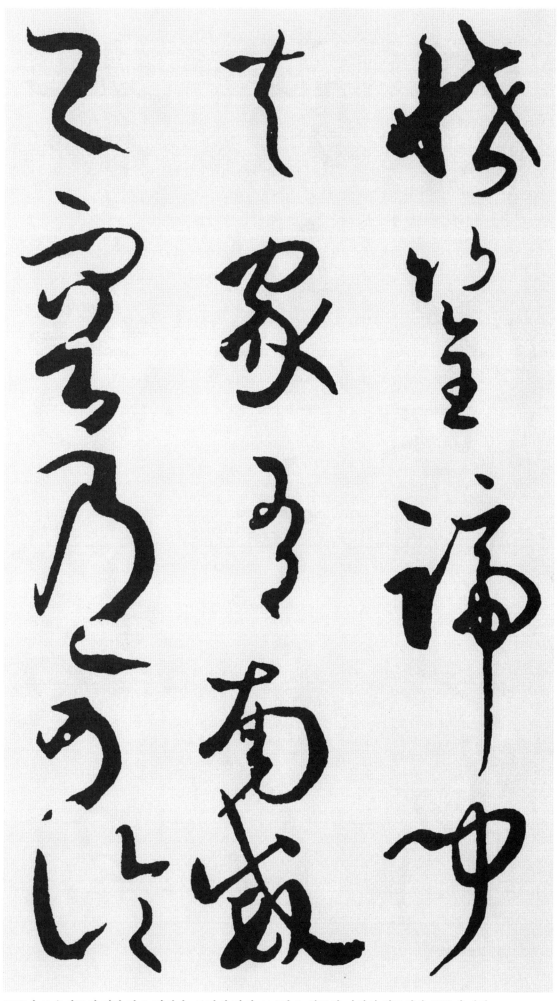

恌　더러울 린
筌　통발 전
蹄　굽 제
。

聞　들을 문
夫　사내 부
家　집 가
有　있을 유
南　남녘 남
威　위엄 위
之　갈 지
容　얼굴 용
。

乃　이에 내
可　가할 가
論　논할 론

筌蹄가 무용지물인 것과 같은 것이다. 들건데 집에 南威같은 얼굴의 미인이 있고서야 淑媛에 대해

於 어조사 어
淑 맑을 숙
媛 예쁠 원

有 있을 유
龍 용 룡
泉 샘 천
之 갈 지
利 이로울 리

然 그럴 연
後 뒤 후
議 논의할 의
於 어조사 어
斷 끊을 단

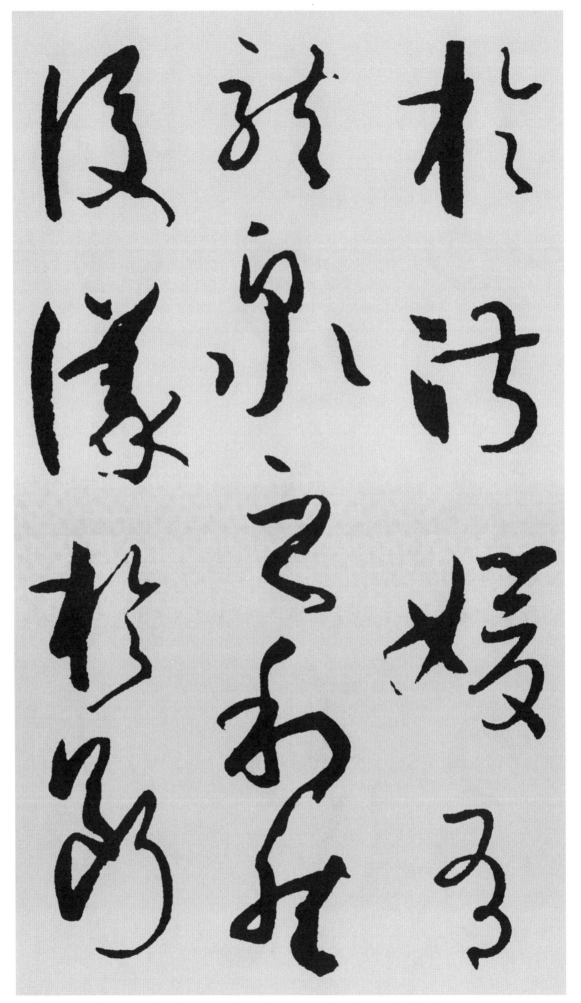

논할 수 있다는 말이 있다. 龍泉같은 날카로운 검이 있어야, 그런 후에 자름에 대하여

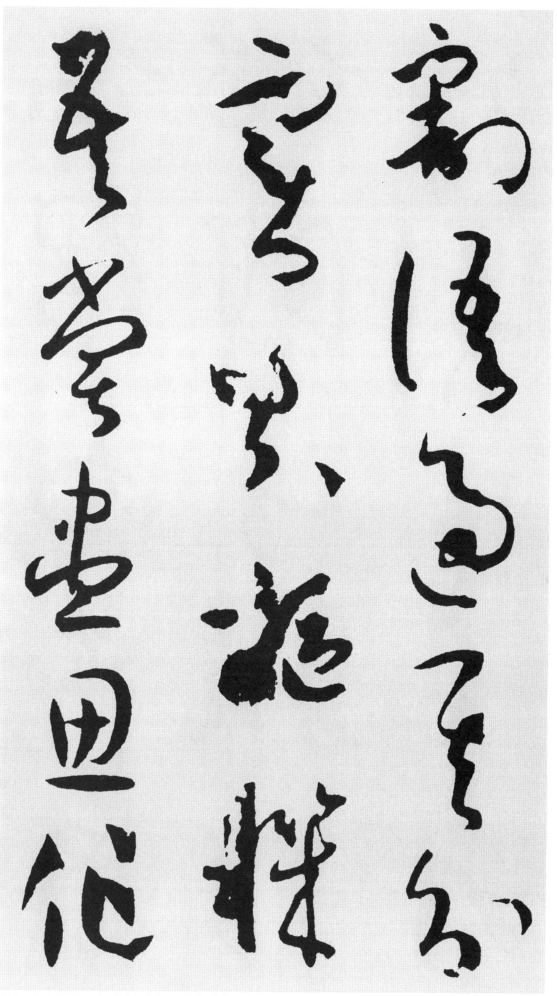

割
。

語
過
其
分

實
累
樞
機
。

吾
嘗
盡
思
作

끊을 할

말씀 어
지날 과
그 기
분수 분

열매 실
쌓일 루
밑둥 추
기계 기

나 오
맛볼 상
다할 진
생각 사
지을 작

날카로움을 논의할 수 있다. 말이 그 분에 지나치면, 실로 추기(樞機)에 누를 끼치는 것이다. 내가 일찌기 생각을 다하여 글을 썼는데,

書 글 서

謂 이를 위
爲 하 위
甚 심할 심
合 합할 합

時 때 시
稱 이를 칭
識 알 식
者 놈 자

輒 문득 첩
以 써 이
引 끌 인
示 보일 시

其 그 기
中 가운데 중
巧 교묘할 교

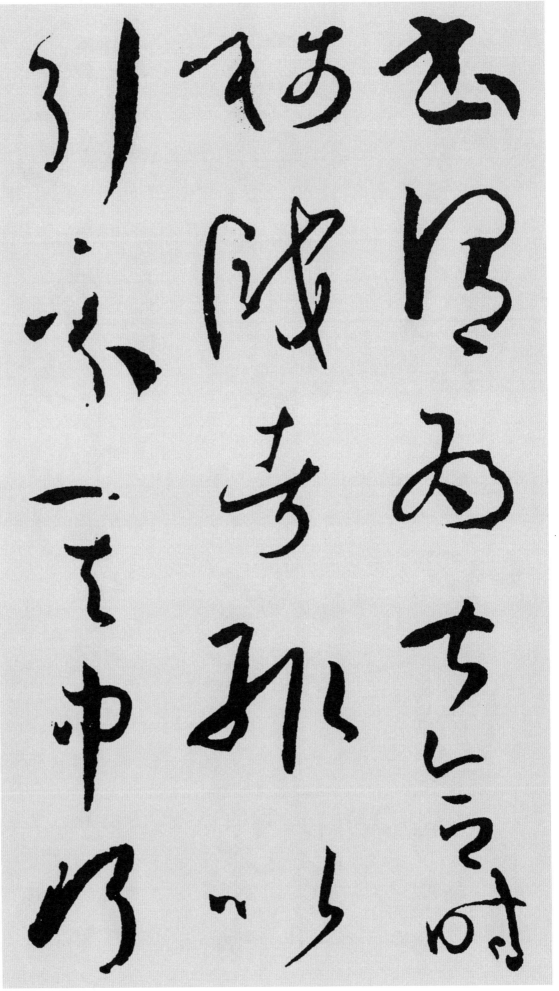

이르기를 대단히 合當해졌다고 여겼지만, 때때로 識者라 칭하는 이들이 문득 보고서, 그중에 잘 된 것은

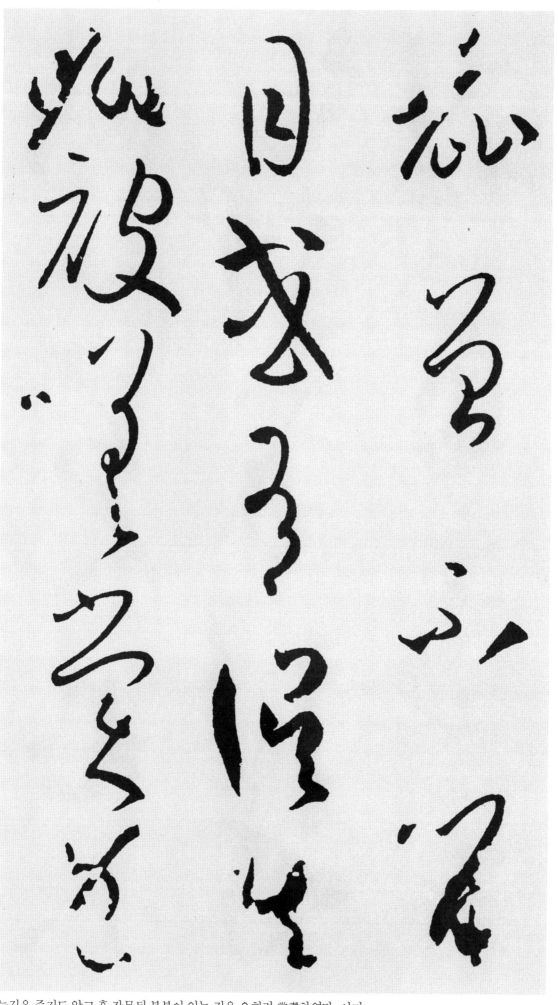

麗 고울 려

曾 일찍 증
不 아니 불
留 머무를 류
目 눈 목

或 혹시 혹
有 있을 유
誤 그릇될 오
失 잃을 실

翻 번득일 번
被 입을 피
嗟 탄식할 차
賞 감상할 상
。

旣 이미 기

눈길을 주지도 않고 혹 잘못된 부분이 있는 것을 오히려 賞讚하였다. 아마

昧 어두울 매
所 바 소
見 볼 견

尤 더욱 우
喩 깨우칠 유
所 바 소
聞 들을 문
。

或 혹시 혹
以 써 이
年 해 년
職 자리 직
自 스스로 자
高 높을 고

輕 가벼울 경
致 이를 치
※망실된 부분임

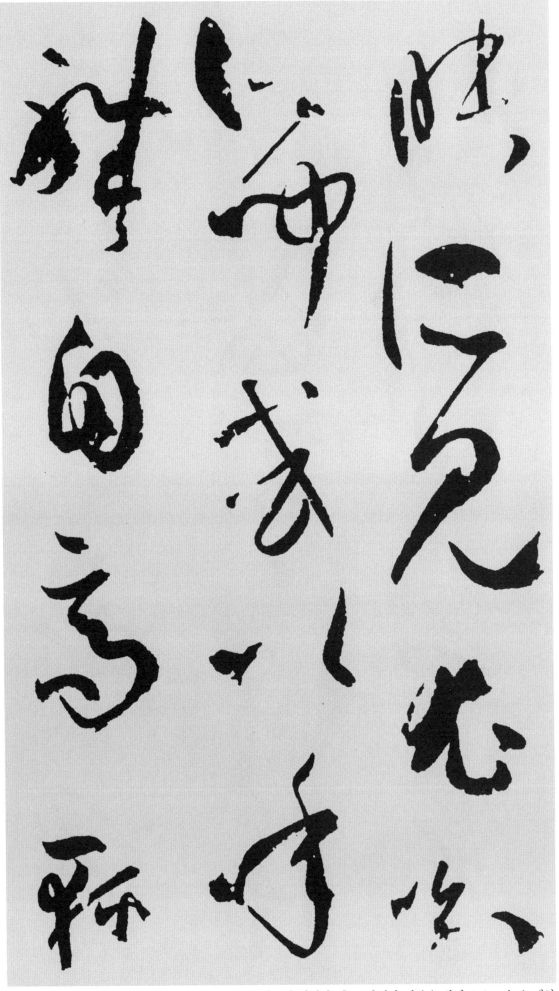

우매한 소견 뿐이고 더욱이 귀동냥으로 들은 바로 깨우친 것이다, 혹은 나이와 직분을 빌려 스스로 높은 체하고 경솔하고

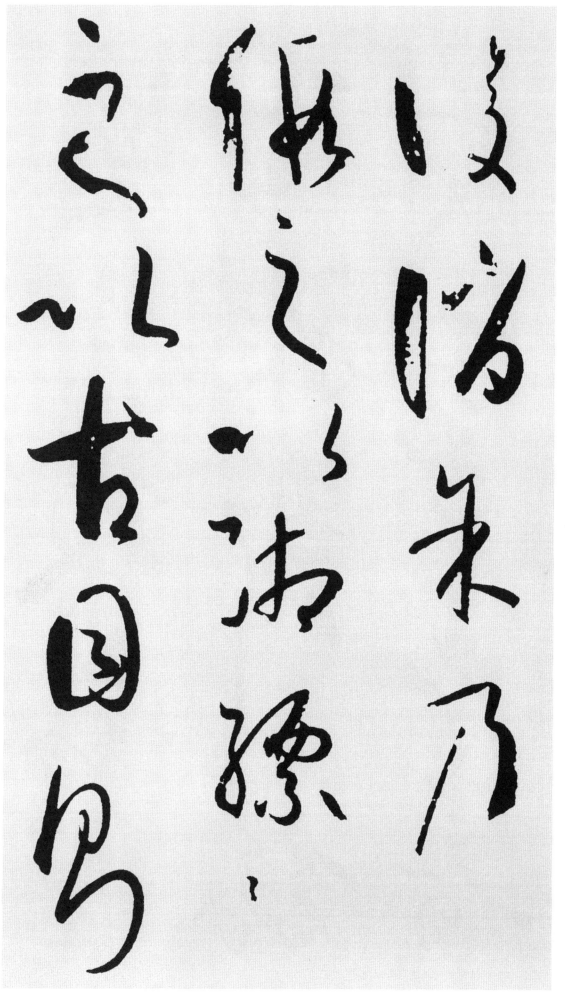

凌 업신여길 릉
誚 꾸짖을 초
。

余 나 여
乃 이에 내
假 거짓 가
之 갈 지
以 써 이
緗 아황빛 상
縹 청백색 표

題 제목 제
※망실된 부분임
之 갈 지
以 써 이
古 옛 고
目 눈 목

則 곧 즉

업신여기는 이도 있다. 좋은 비단으로 가짜를 써서 옛날의 명품으로 제목을 붙였더니,

賢 어질 현
者 놈 자
改 고칠 개
觀 볼 관

愚 어리석을 우
※망실 부분임
夫 사내 부
繼 이을 계
聲 소리 성

競 다툴 경
賞 감상할 상
豪 붓 호
末 끝 말
之 갈 지
奇 기이할 기

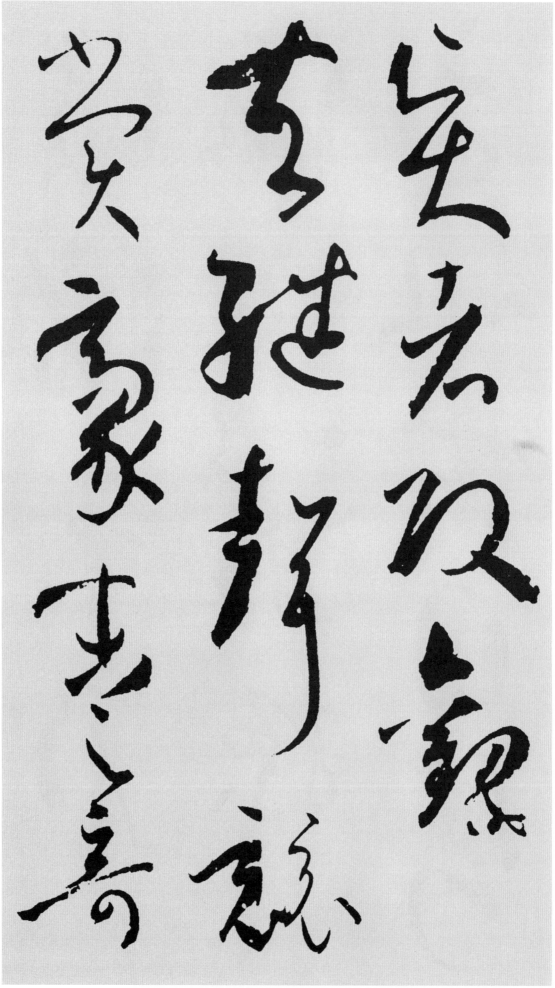

곧 賢者라는 사람도 태도를 바꾸고, 어리석은 사대부들도 이어서 탄성을 지르며, 다투어서 붓끝의 기이함을 賞讚하였고,

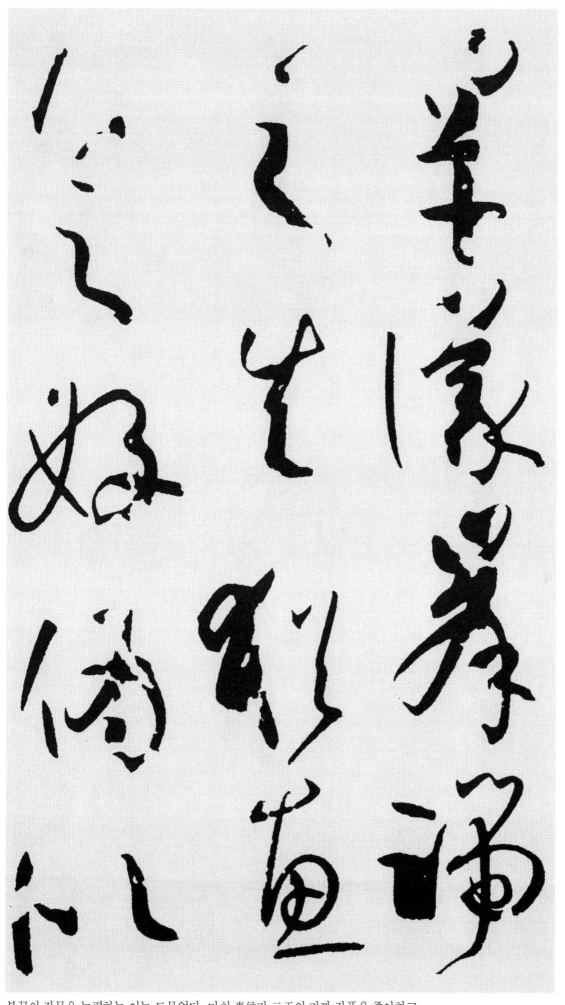

罕 드물 한
議 의논할 의
峯 봉우리 봉
※鋒의 뜻임
端 끝 단
之 갈 지
失 잃을 실

猶 같을 유
惠 은혜 혜
侯 벼슬 후
之 갈 지
好 좋을 호
僞 거짓 위

似 같을 사

붓끝의 잘못을 논평하는 이는 드물었다. 마치 惠侯가 二王의 가짜 작품을 좋아하고,

葉 성 섭
公 벼슬 공
之 갈 지
懼 두려울 구
眞 참 진
。

是 이 시
知 알 지
伯 맏 백
子 아들 자
之 갈 지
息 탄식할 식
流 흐를 류
波 물결 파

蓋 대개 개
有 있을 유

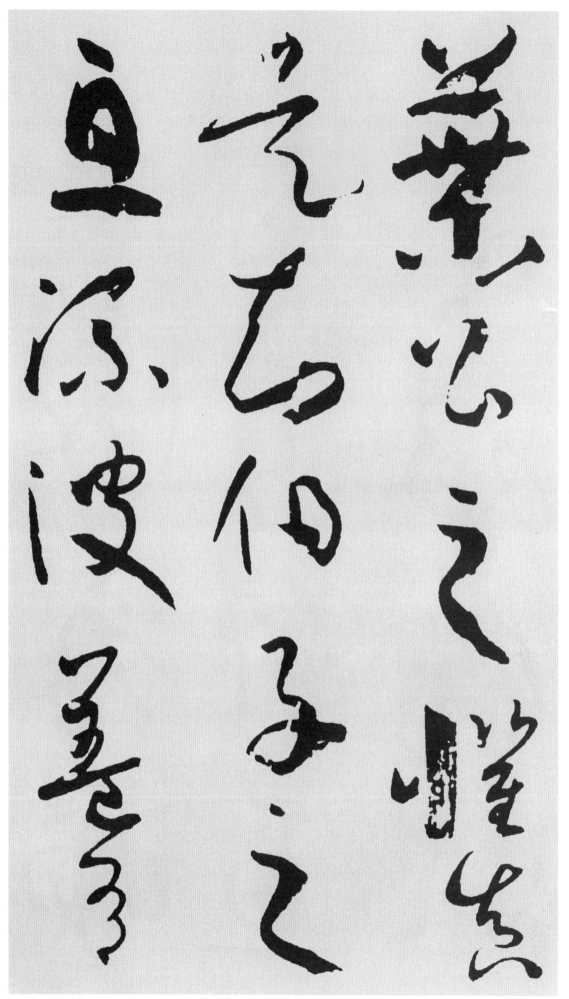

또 葉公이 그림속의 龍을 좋아하되 실제 龍이 나타나 두려워 했다는 것과 흡사하다. 이에 伯子(伯牙)가 거문고 타는 것을 그만 두었다는 것을 알 수 있는데

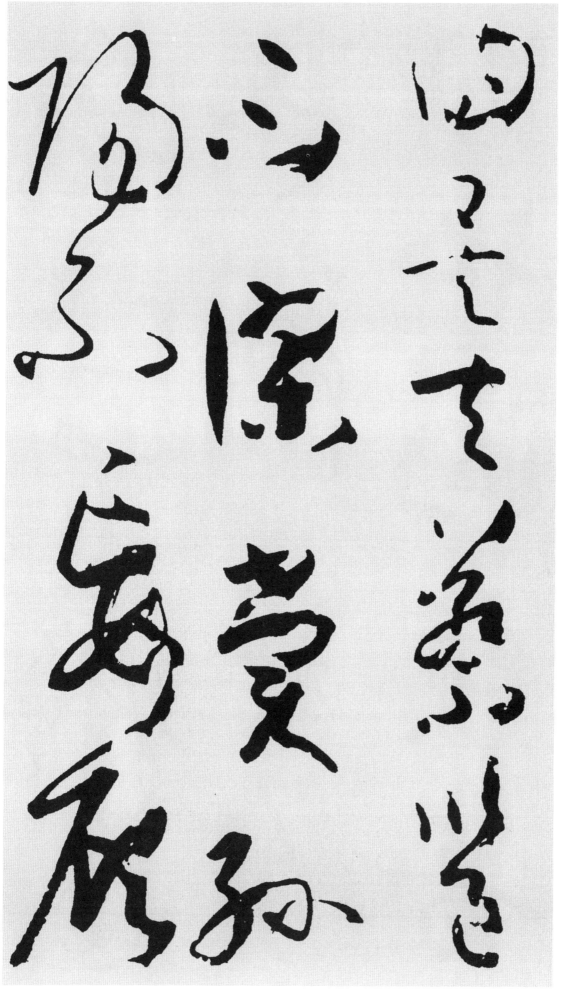


由 까닭 유
矣 어조사 의
。

夫 대개 부
蔡 채나라 채
邕 화할 옹
不 아니 불
謬 그릇 류
賞 감상할 상

孫 손자 손
陽 볕 양
不 아니 불
妄 망녕될 망
顧 돌아볼 고

모두 이유가 있는 것이다. 대개 蔡邕이 감상에 오류를 범하지 않고, 孫陽이 함부로 감정하지 않았다는 것은

者 놈 자

以 써 이
其 그 기
玄 어질 현
鑒 감상할 감
精 정할 정
通 통할 통

故 연고 고
不 아니 불
滯 엉길 체
於 어조사 어
耳 귀 이
目 눈 목
也 어조사 야
。

向 향할 향
使 부릴 사
奇 기이할 기

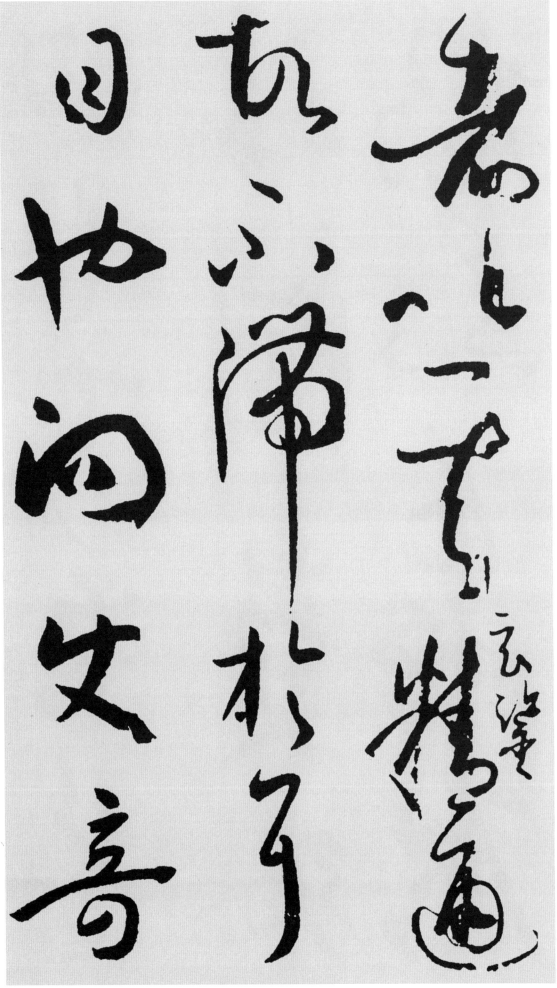

깊은 감상력이 정통하였기에, 고로 耳目에만 머물지 않기 때문이다. 아궁에서 타는 기이한 음색을 듣고서

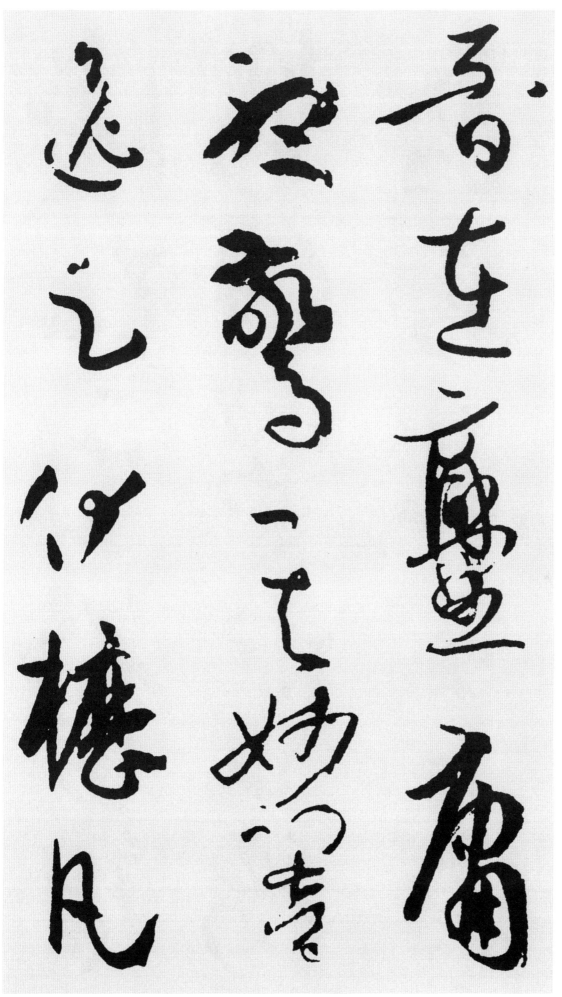

音 소리 음
在 있을 재
爨 불땔 찬

庸 어리석을 용
聽 들을 청
驚 놀랄 경
其 그 기
妙 묘할 묘
響 소리 향

逸 편할 일
足 발 족
伏 엎드릴 복
櫪 마판 력

凡 무릇 범

보통의 사람이 그 묘한 소리로 듣고 놀랐다든지, 마판에 엎드려 있는 名馬를 보고서

識 알 식
知 알 지
其 그 기
絶 뛰어날 절
羣 무리 군

則 곧 즉
伯 맏 백
喈 새소리 개
不 아닐 부
足 발 족
稱 이를 칭

良 어질 량
樂 즐거울 락
未 아닐 미
可 가할 가
尚 숭상할 상
也 어조사 야
。

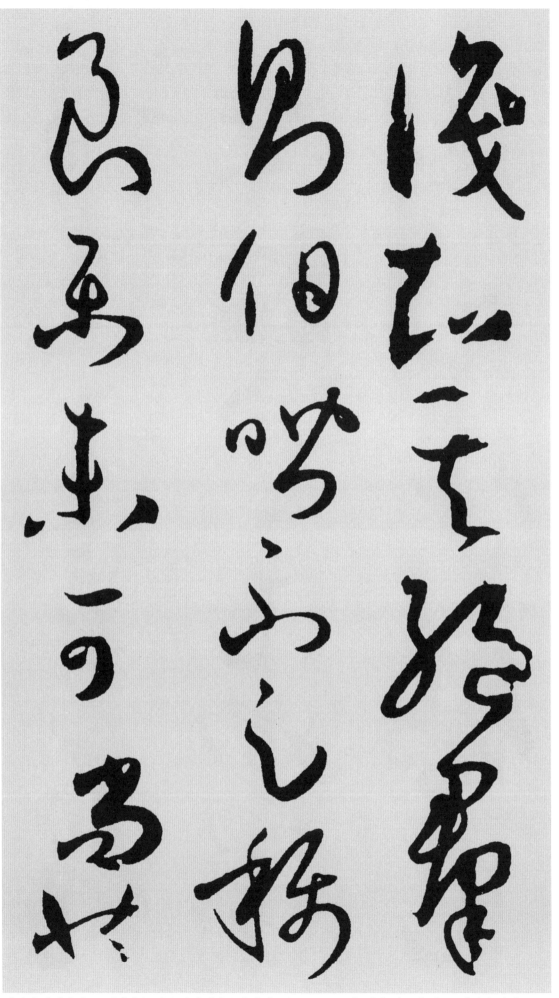

평범한 감식자가 그 뛰어난 무리를 알아낸다든지 하면, 곧 伯喈(蔡邕)을 칭할 필요가 없고, 뛰어난 왕량(王良)
과 백락(伯樂)도 가히 숭상할 필요가 없다.

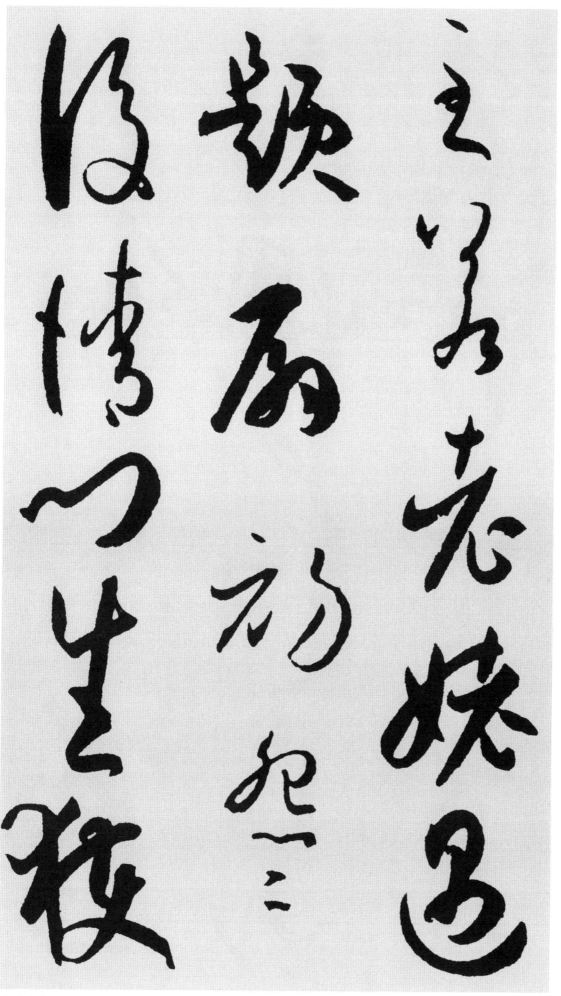

至若老姥遇題扇

初怨而後請

門生獲

至 이를 지
若 같을 약
老 늙을 로
姥 할미 모
遇 당할 우
題 지을 제
扇 부채 선

初 처음 초
怨 원망할 원
而 그러나 이
後 뒷 후
請 청할 청

門 문 문
生 날 생
獲 얻을 획

至若老姥遇題扇 이를 약로 모우 제 선

初怨而後請 처음 초 원망할 원 그러나 이 뒷 후 청할 청

門生獲 문 문 날 생 얻을 획

왕희지의 故事로 노파에게 부채에 글을 써주자, 처음에는 원망하다가 뒤에는 다시 요청한 것과, 門生이

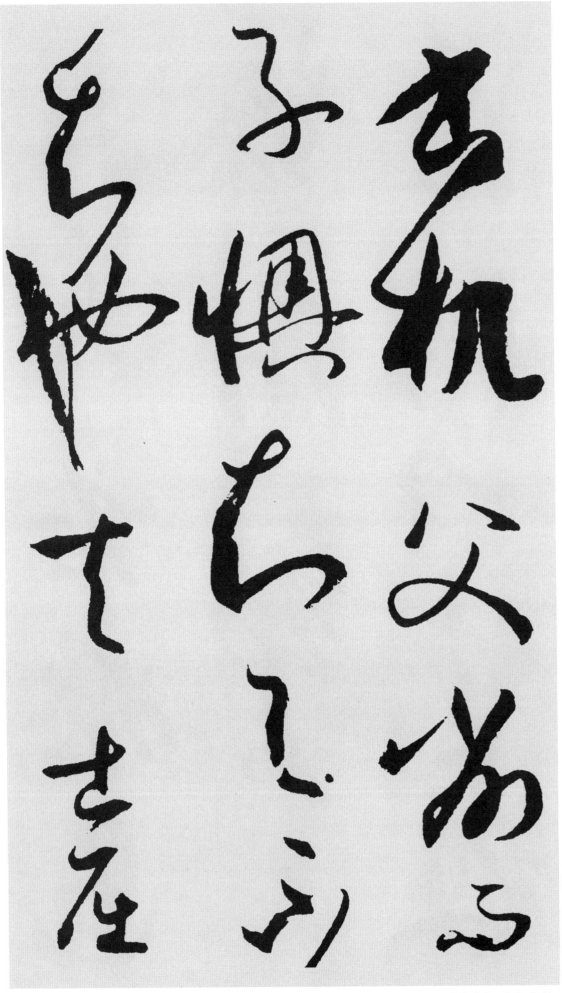

書 글 서
机 책상 궤

父 아비 부
削 깎을 삭
而 말이을 이
子 아들 자
懊 한할 오

知 알 지
與 더불 여
不 아닐 부
知 알 지
也 어조사 야
。

夫 사내 부
士 선비 사

屈 굽을 굴

서궤에 글 쓴 것을 얻었는데 부친이 깍아 없애버려 아들이 고민한 일 등은 알고 모르는 차이이다. 대개 선비는

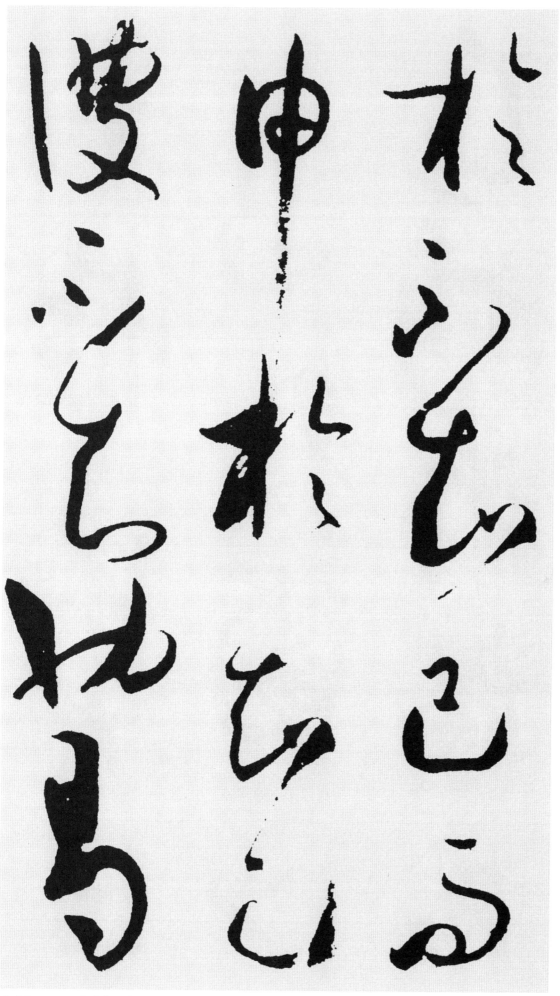

於 어조사 어
不 아닐 부
知 알 지
己 몸 기

而 말이을 이
申 펼 신
於 어조사 어
知 알 지
己 몸 기

彼 저 피
不 아닐 부
知 알 지
也 어조사 야

曷 어찌 갈

자기를 모르는 이에게는 상대하지 않고 자기를 아는 이에게는 뜻을 펴는 것이다. 저 뜻을 모르는 이를 어찌 괴

足 족할 족
怪 괴이할 괴
乎 어조사 호

故 연고 고
莊 장중할 장
子 아들 자
曰 가로 왈

朝 아침 조
菌 버섯 균
不 아닐 부
知 알 지
晦 그믐 회
朔 초하루 삭

蟪 귀뚜라미 혜
蛄 귀뚜라미 고

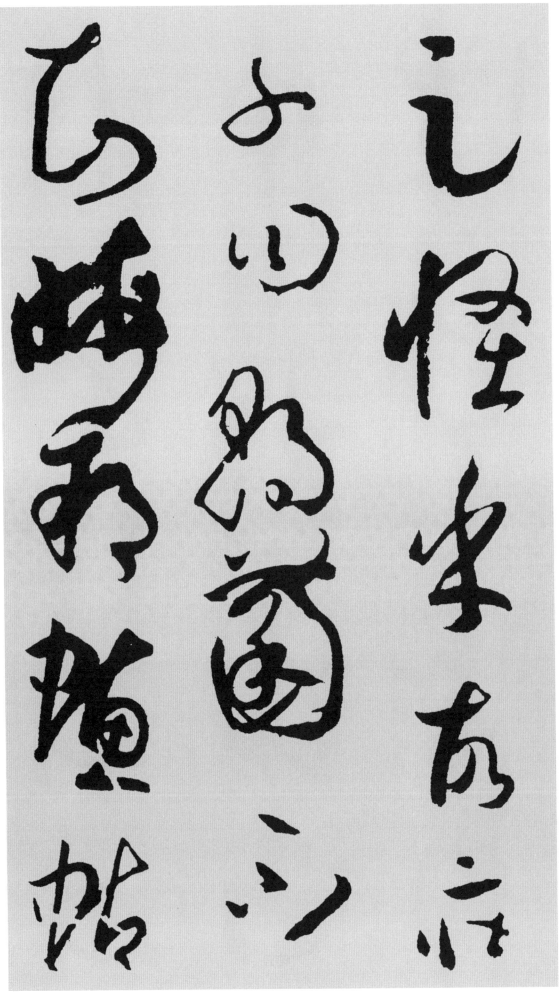

이하다 하리오. 故로 莊子가 말하기를 朝菌이 한달을 알지 못하고, 귀뚜라미는

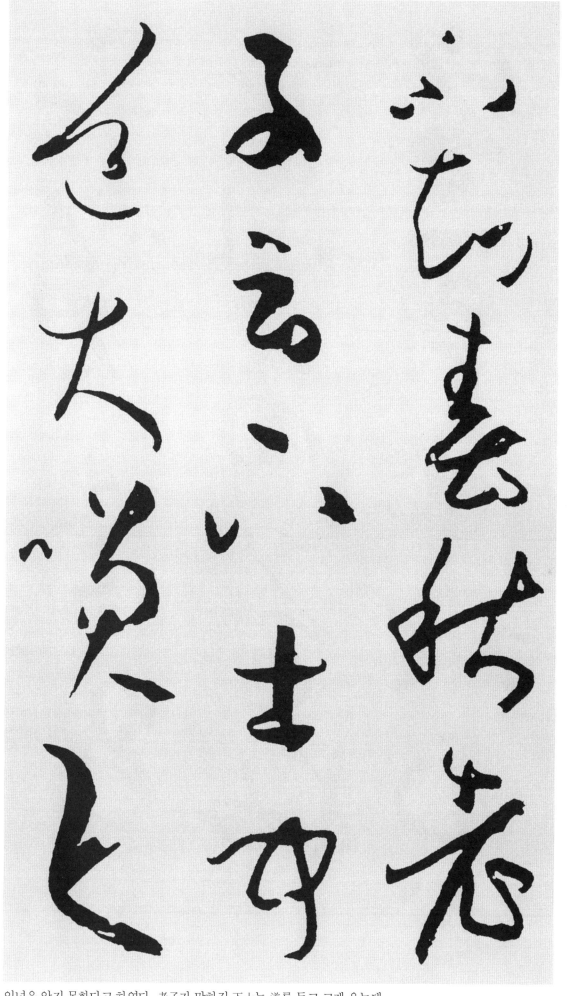

不　아닐　부
知　알지
春　봄춘
秋　가을　추
。

老　늙을　로
子　아들　자
云　이를　운

下　아래　하
士　선비　사
聞　들을　문
道　법도　도

大　큰대
笑　웃을　소
之　갈지

일년을 알지 못한다고 하였다. 老子가 말하길 下士는 道를 듣고 크게 웃는데,

不 아니불
笑 웃을소
之 갈지
則 곧즉
不 아닐부
足 족할족
以 써이
爲 하위
道 법도도
也 어조사야
。

豈 어찌기
可 가할가
執 잡을집
冰 얼음빙
而 말이을이
咎 허물구

아니불
웃을소
갈지
곧즉
아닐부
족할족
써이
하위
법도도
어조사야

어찌기
가할가
잡을집
얼음빙
말이을이
허물구

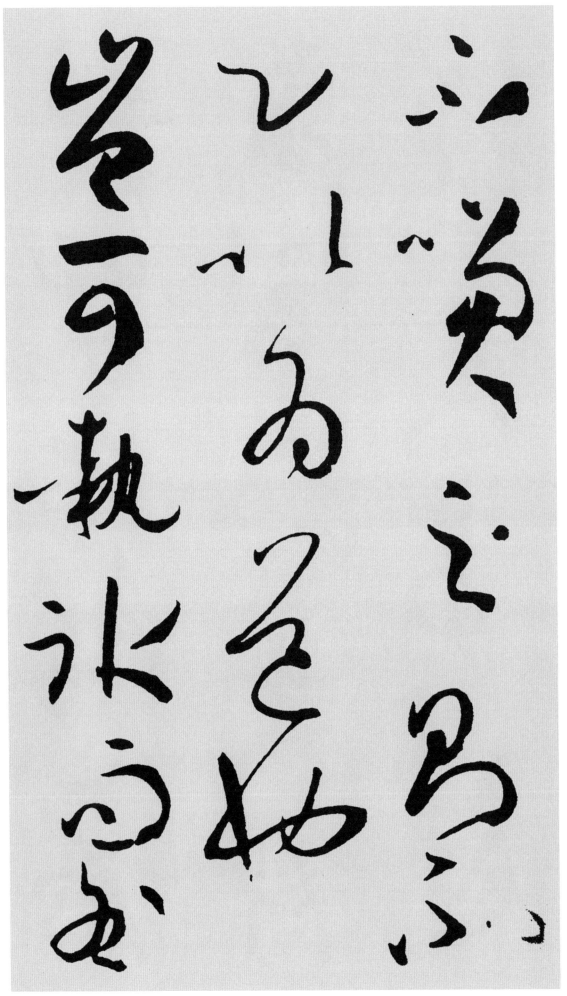

옷을 정도가 아니면 道라고 하기엔 부족하다고 한다. 莊子가 말하였듯이 어찌 夏蟲이 얼음에 대해서 모른다고

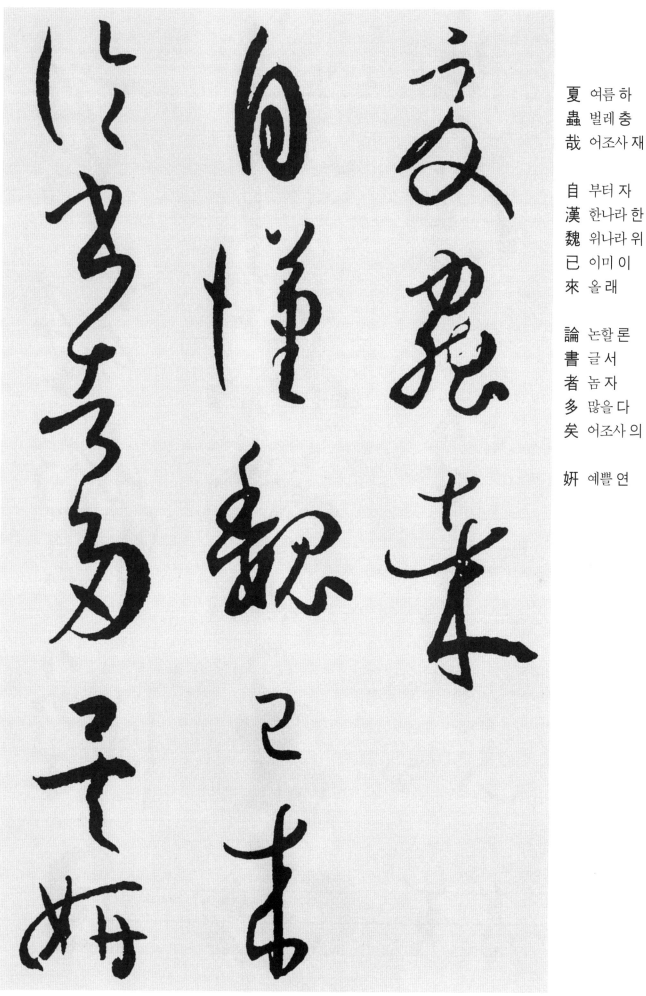

夏 여름 하
蟲 벌레 충
哉 어조사 재

自 부터 자
漢 한나라 한
魏 위나라 위
已 이미 이
來 올 래

論 논할 론
書 글 서
者 놈 자
多 많을 다
矣 어조사 의

妍 예쁠 연

책망할 수 있으리오. 漢·魏로부터 이래로 書를 논한 것은 많은데, 아름답고

蚩 어리석을 치
雜 섞을 잡
糅 섞을 유

條 가지 조
目 항목 목
糾 얽힐 규
紛 어지러울 분

或 혹시 혹
重 거듭 중
述 지을 술
舊 옛 구
章 글 장

了 마칠 료
不 아니 불
殊 뛰어날 수

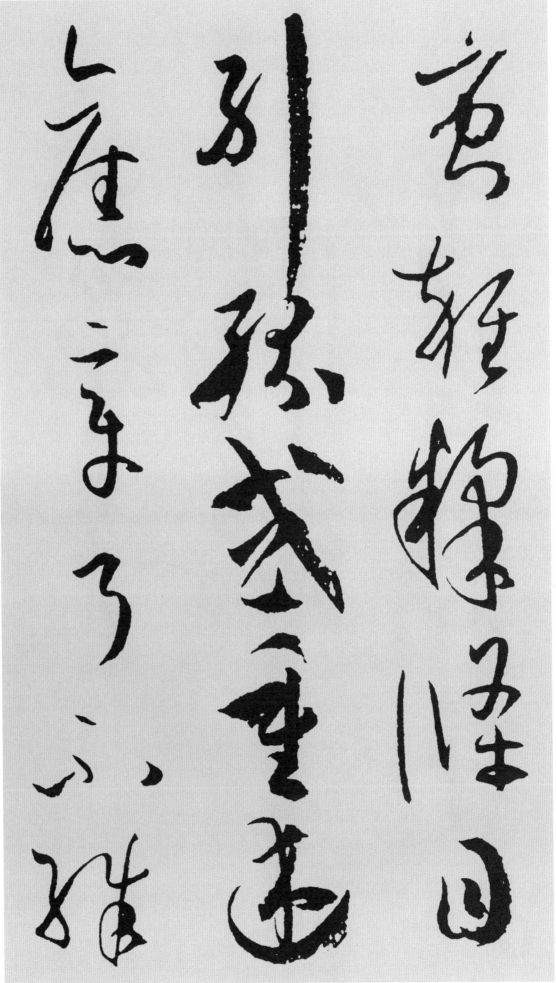

어리석은 것이 섞여 있고, 조목들은 어지럽게 엮여 있다. 혹은 옛날의 글을 다시 인용하여 저술하여서, 이미 만들어진 것보다 뛰어난 것이 없고,

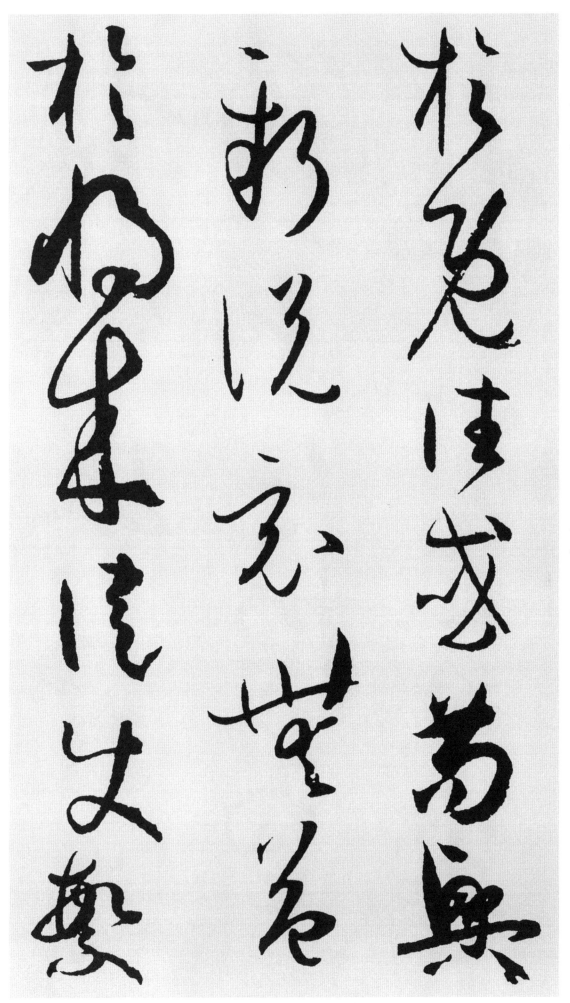

於 어조사 어
旣 이미 기
往 갈 왕

或 혹시 혹
苟 진실로 구
興 흥할 흥
新 새 신
說 말씀 설

竟 필경
無 없을 무
益 더할 익
於 어조사 어
將 장차 장
來 올 래

徒 다만 도
使 부릴 사
繁 번잡할 번

혹 새로운 說을 일으켜 본 것도 있으나, 장래에 도움이 될 것이 못된다. 헛되이 번잡한 것으로

者 놈 자
彌 두루 미
「仍 잉할 잉」
※상기 字 오기표시
繁 번잡할 번

闕 빠질 궐
者 놈 자
仍 잉할 잉
闕 빠질 궐
。

今 이제 금
撰 글지을 찬
爲 하 위
六 여섯 륙
篇 책 편

分 나눌 분
成 이룰 성
兩 둘 량
卷 책 권

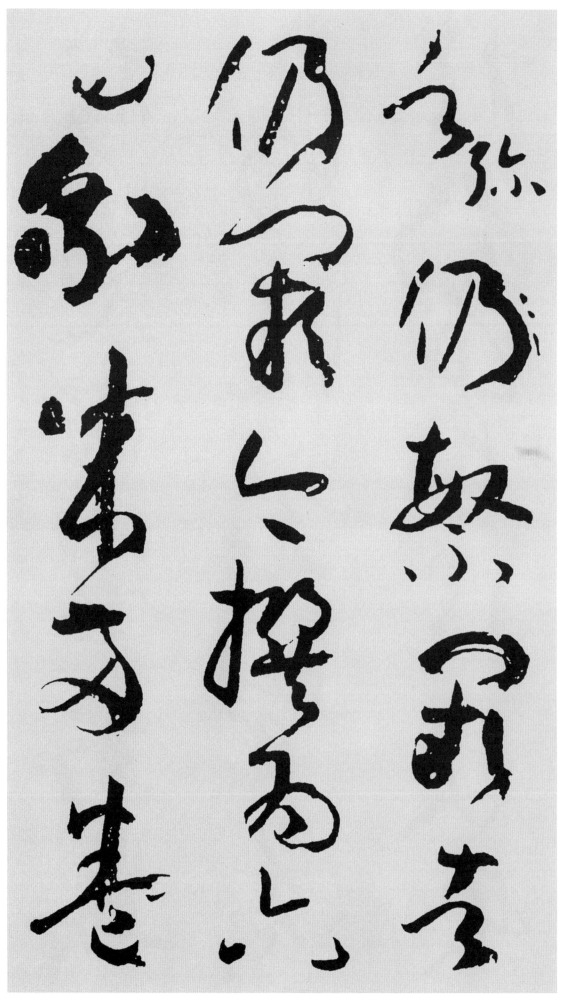

하여금 두루 더욱 번잡하게 하고, 중요한 부분이 빠져 있는 것은 여전히 빠져있다. 이번에 편찬한 것은 六篇으로 하고 나누어서 두권으로 나눠서 구성하여,

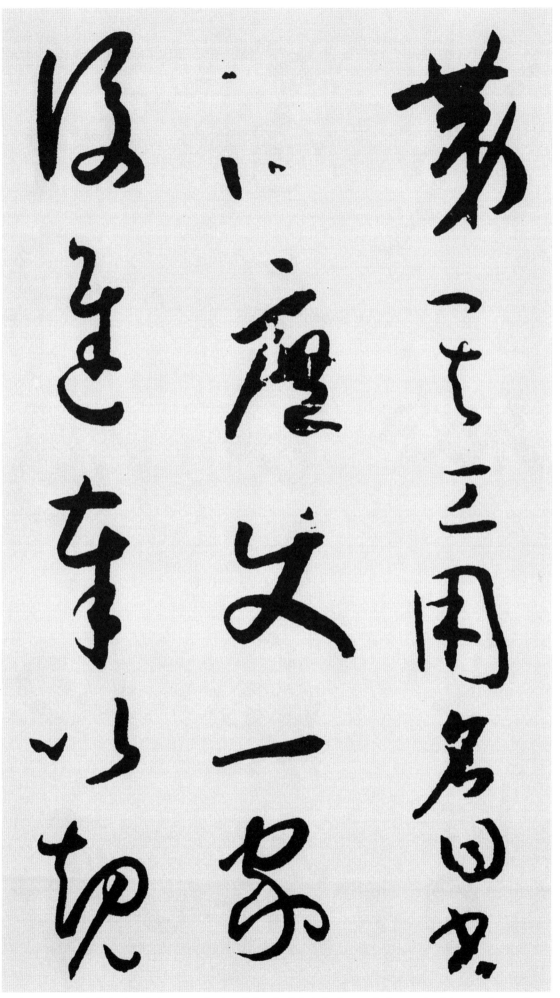

第 다만 제
其 그 기
工 장인 공
用 쓸 용

名 이름 명
曰 가로 왈
書 글 서
譜 족보 보
。

庶 바랄 서
使 하여금 사
一 한 일
家 집 가
後 뒤 후
進 나아갈 진

奉 받들 봉
以 써 이
規 법 규

다만 그 工用을 세워서 이름하기를 書譜라 이름한다. 내 집안과 후진들로 하여금, 글을 배우는 규범으로 받들고,

模 법 모

四 넉 사
海 바다 해
知 알 지
音 소리 음

或 혹시 혹
存 있을 존
觀 볼 관
省 살필 성

緘 봉할 함
祕 숨길 비
之 갈 지
旨 뜻 지

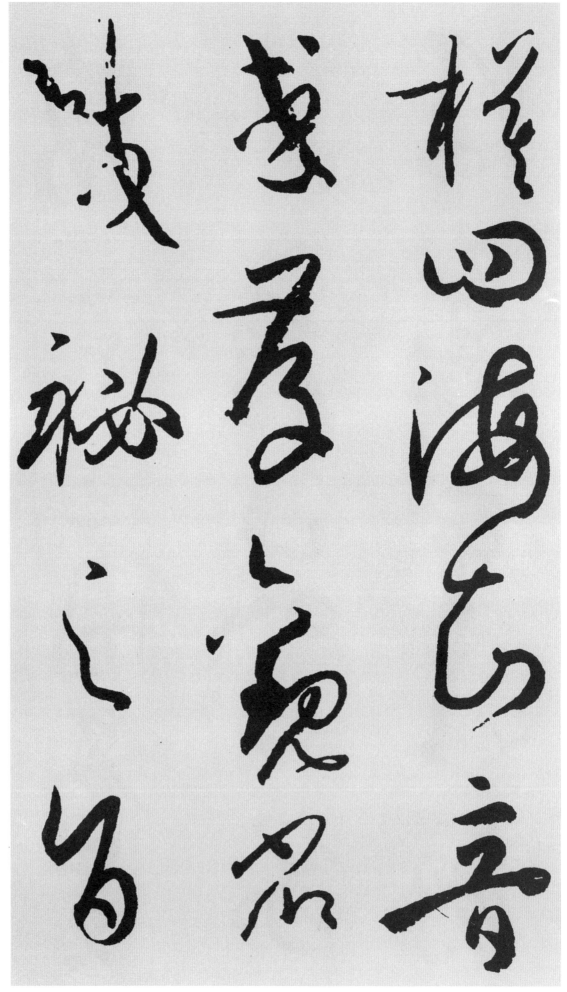

天下가 나의 의견을 알아주고, 혹 보고서 성찰있기를 바란다. 비밀로 감추어지는 要旨로 삼는 것은

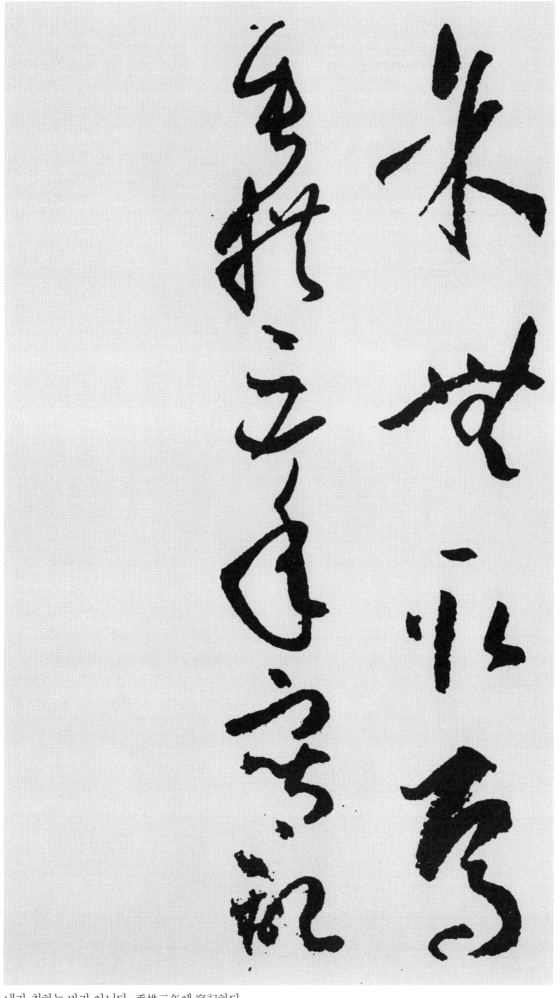

余 나 여
無 없을 무
取 가질 취
焉 어조사 언
。
垂 드리울 수
拱 팔짱낄 공
三 석 삼
年 해 년

寫 베낄 사
記 기록할 기
。

내가 취하는 바가 아니다. 垂拱三年에 寫記하다.

釋文解說（下）

p. 3~14

然今之所陳, 務[裨][學]者. 但右軍之書, 代多稱習, 良可據爲宗匠, 取立指歸. 豈唯會古通今, 亦乃情深調合. 致使摹揚日廣, 硏習歲滋., 先後著名, 多從散落., 歷代孤紹, 非其(或)効歟? 試言其由, 略陳數意‥止如樂毅論‧黃庭經‧東方朔畫讚, 太師箴‧蘭亭集序‧告誓文, 斯並代俗所傳, 眞行絶致者也. 寫樂毅則情多怫鬱., 書畫讚則意涉瓌奇., 黃庭經則怡懌虛無., 太師箴又從橫爭折., 暨乎蘭亭興集. 思逸神超., 私門誡誓, 情拘志慘. 所謂涉樂方笑, 言哀已歎.

그런데 지금 여기에서 論述하고자 함은 書를 배우려는 者에게 도움을 주기 위함이다. 유독 王右軍의 글만이 代代로 稱揚하여 익히고 있는데, 師法으로 삼고 宗匠으로 하였다. 역시 이는 右軍의 書가 유독 옛 것을 모았고 至今에도 두루 통하여, 이에 사람들의 性情에도 잘 合致되기 때문이다. 그래서 後世에도 날로 널리 摹寫되고 날마다 연구하는 이가 많아진 것이다. 先後에 유명한 書法家들이 많았으나, 대다수가 散落하여 그 자취가 끊어졌으나, 右軍만은 歷代 지금까지 이어져 오고 있다. 그것은 본받을 만한 것이 아니겠는가. 그 이유에 대하여 말하고 數意를 간략히 얘기하고자 한다. 樂毅論‧黃庭經‧東方朔畫讚‧太師箴‧蘭亭集序‧告誓文 같은 것은 모두 俗世에 전해지고 있는 것으로 眞行書의 절묘한 極致를 이루는 것이다. 樂毅論을 쓰면 곧 性情이 怫鬱함이 많고, 畫讚를 쓰면 곧 情意가 瓌奇해진다. 黃庭經은 곧 기쁘기도 하고 虛無하기도 하고, 太師箴을 쓰면 從橫으로 爭折해진다. 蘭亭은 興이 넘쳐났기에 생각과 정신이 뛰어났다. 私門의 誡誓는 情은 거리끼고 志는 염려하는 것이다. 이것이 이른바 즐거움을 만나면 바야흐로 웃고, 슬픔을 말하면 嗟嘆하는 것 같이 글에 나타난 것이다.

주
- 宗匠(종장) : ① 工人의 우두머리. 工師. ② 경학에 밝고 글을 잘하는 사람.
- 散落(산락) : 흩어져 없어져 버림.
- 數意(수의) : 이치와 뜻. 그 대강의 중요 줄거리.
- 樂毅論(악의론) : 왕희지가 돌에 쓴 小楷의 대표작으로 문장은 위나라의 夏侯玄이 지었고, 글은 왕희지가 썼다. 일설에는 唐 太宗의 무덤에 들어갔다고 하고 이후의 것은 많은 모각이 전해진다고 한다. 수나라 지영은 해서의 으뜸이라고 평가하였다.
- 黃庭經(황정경) : 왕희지가 小楷로 쓴 것으로 위, 진 사이에 도사가 양생을 하기 위해 만든 책이다. 어떤 이는 老子가 지었다고도 하고, 어떤이는 위부인이 지었다고도 한다. 왕희지가 이것을 써서 산음의 도사와 거위와 바꿨다는 일화가 있다. 서가들은 모두 다 극도로 소탈하고 창경한 맛을 지니고, 매우 깨끗하면서도 생동감이 있다고 평가하고 있다.
- 蘭亭序(난정서) : 晉의 왕희지가 名士 42명과 蘭亭에 모여 주연을 베풀고 시집을 만들고 그 序를 왕희지가 썼다. 지금의 浙江省 紹興縣의 서남쪽에 있다. 그 원본은 唐 太宗이 죽자 함께 순장되어 자취가 없고 당나라 서예가들이 임모한 것들이 남아 있을 뿐이다.
- 怫鬱(불울) : 불만이나 불평이 있어 마음이 끓어 오르고 답답함.
- 瓌奇(괴기) : 매우 크고도 기이한 모양.

• 怡懌(이역) : 매우 기쁜 모양.

p. 14~25

豈惟駐想流波, 將貽嘽嗳之奏., 馳神睢渙, 方思藻繪[之]文. 雖其目擊道存, 尙或心迷議舛. 莫不
强名爲體, 共習分區. 豈知情動形言, 取會風騷之意, 陽舒陰慘, 本乎天地之心. 旣[失][其]情, 理乖
其實, 原夫所致, 安有體哉! 夫運用之方, 雖由己出, 規模所設, 信屬目前, 差之一豪, 失之千里, 苟
知其術, 適可兼通. 心不厭精,
※以下 괄호안의 30字는 망실부분을 원나라 虞伯生 우집(虞集)이 補筆한 것임.
(手不忘熟. 若運用盡於精熟, 規矩闇於胸襟, 自然容與徘徊, 意先筆後, 蕭麗流)
落, 翰逸神飛. 亦猶弘洋之心, 預[乎]無際., 庖丁之目, 不見全牛.

어찌 유독 백아(伯牙)가 흐르는 물결에 생각을 머물러 부드럽고 성난 연주를 남길 수 있으며,
조식(曹植)이 정신을 수수(睢水)와 환수(渙水)에 두고서 바야흐로 아름다운 문장을 지을 생각
을 하였을까? 右軍의 글에 道가 存在하고 있음을 보아도, 오히려 마음은 미혹되고 의견은 맞
지 않는데도 억지로 이름을 붙히고 共히 구분을 하여 體를 삼아서는 되지 않는다.
어찌 情이 움직여 말로써 형용할 수 있으리오. 風騷의 뜻을 모아 陽이 활달하게 펴지고, 陰이
움츠러드는 것은 天地의 마음에 근본한다. 이미 그 뜻을 잃고 이치는 그 사실에 어긋나서 근
원이 대개 이르는 바가 어찌 體를 가지리오. 대저 運用의 妙는 비록 自己의 마음에서 표출하
는 것이나, 規範은 이미 二王이 이뤄놓았다. 눈 앞을 살펴보아야 하는데 그 차이가 一毫이면
千里를 隔하게 된다. 진실로 그 要諦를 알게 되면, 다른 것에도 겸하여 通함이 합당할 것이다.
마음은 精함을 싫어하지 않고, (손은 熟함을 잊지 않고 만약 運筆함이 精熟을 다하여, 規矩가
가슴속에 스며들어 있으면, 자연히 붓은 生動하며, 뜻이 먼저 생기어 붓은 자연스레 따라가게
된다.) 그리하면 정신은 말쑥하게 되고 자연스러워지며, 붓은 뛰어나고 精神은 飛翔하는 경지
에 이를 것이다. 그것은 역시 桑弘洋의 마음과 같아서 앞일을 예측하는 것이고, 庖丁의 눈처
럼 소를 눈으로 보지 않고도 해체하는 것과 같게 되는 것이다.

주 • 嘽嗳(탄환) : 즐거운 모습과 성내는 모습. 곧 감정의 변화.
• 睢渙(수환) : 수수(睢水)는 하남성 기현 지방의 강이고, 환수(渙水)는 하남성 진류현을 흐르는
이름이다.
• 藻繪之文(조회지문) : 조회는 아름다운 무늬를 말하는데 곧 조식이 지은 화려했던 문장을 뜻한
다. 위 무제의 아들로서 시문에 능했으나 권력암투로 불행하게 지내면서도 훌륭한 글을 남겼다.
• 義舛(의천) : 뜻에 부합하거나 어긋나는 것.
• 風騷(풍소) : ① 詩文을 짓는 일. 노는 놀이. ② 詩經의 國風과 초사의 離騷.
• 精熟(정숙) : 사물에 아주 익숙함.

- 規矩(규구) : 그림쇠와 곡척. 곧 일정한 표준과 규칙. 본보기.
- 蕭灑(소쇄) : 말쑥하고 깨끗한 모양. 瀟灑의 뜻임.
- 流落(류락) : 고향을 떠나 이리저리 떠돌아 다니며 지내는 것.
- 弘洋(홍양) : 桑弘羊으로 漢나라 사람으로 앞일을 예측하는 능력을 가짐.
- 庖丁(포정) : 옛날 이름난 요리사였는데 소를 능숙히 해체하는 뛰어난 솜씨가 있었음(莊子).

p. 25~34

嘗有好事, 就吾求習, 吾乃粗擧綱要, 隨而授之, 無不心悟手從, 言忘意得., 縱未窮於衆術, 斷可極於所詣矣. 若思通楷則, 少不如老., (學不如老)學成規矩, 老不如少. 思則老而逾妙, 學乃少而可勉. [勉]之不已, 抑有三時., 時然一變, 極其分矣. 至如初學分布, 但求平正., 旣知平正, 務追險絶., 旣能險絶, 復歸平正. 初謂未及, 中則過之, 後乃通會. 通會之際, 人書俱老.

일찍기 好事者가 있어 나에게 글 배우기를 원했다. 나는 書法의 大要를 열거하면서 순서대로 그것을 전수해 주었다. 마음에 깨달음이 있어 손은 이에 따라갔고, 議論은 잊어버리고 뜻은 오묘함을 體得하게 되었다. 가령 여러가지 서법에 도달하지 않아도 결단코 나아가고자 하는 바에 도달 할 수는 있을 것이다. 그런데 생각같이 글의 規範을 관통하기에는 少年은 老人만 못하다. 배워서 法을 습득함에 있어서는 老人은 少年만 못하다. 思索은 나이가 들어가면서 깊고 오묘하지만, 學習은 젊을 수록 더욱 힘 쓸 수 있다. 그것을 더욱 힘써야 함에는 三段階의 때가 있다. 그때마다 一變하여 그 다음층에 이르게 된다. 처음에는 分布를 배움에 이르러서는 다만 平正을 구하고, 이미 平正을 알게 되면, 險絶을 추구하게 된다. 이미 險絶이 능숙해지면, 다시 平正으로 돌아가게 된다. 처음에는 아직 자기가 거기에 미치지 못한다고 생각하는데, 中期에는 그것을 넘어섰다고 생각하게 된다. 이 세 단계를 거친후에는 모든 것이 통하고 융화되고, 融和된 끝에서야 사람과 글이 함께 老熟해진다.

주
- 綱要(강요) : 큰 줄기의 근본과 요점.
- 平正(평정) : 고르고 가지런한 상태. 곧, 서체의 결체, 장법, 분포에서 험절과 변증의 관계에 있다.
- 險絶(험절) : 매우 험난한 상태. 변화된, 벗어난 상태.
- 通會(통회) : 모든 곳을 거쳐 한 곳으로 모여지는 것. 융화되는 것.

p. 34~45

仲尼云., 五十知命, 七十從心. 故以達夷險之情, **體權變之道.** 亦猶謀而後動, 動不失宜., 時然後言, 言必中理矣. 是以右軍之書, 末年多妙, 當緣思慮通審. 志氣和平, 不激不厲, 而風規自遠. 子敬已下, 莫不鼓努爲力, 標置成體, 豈獨工用不侔, 亦乃神情懸隔者也. 或有鄙其所作, 或乃矜其

所運, 自矜者將窮性域, 絶於誘進之途., 自鄙者尙屈情涯, 必有可通之理. 嗟乎, 蓋有學而不能, 未有不學而能者也. 考之卽事, 斷可明焉.

仲尼(孔子)가 말하기를 五十에 天命을 알고, 七十에는 마음 시키는 대로 하여도 道理에 어긋남이 없다고 했다. 故로 書도 平正에서 險絶로 險絶에서 平正으로 도달하면 變化의 道를 체득하여, 도모한 후에 움직이게 되면 움직임은 마땅함을 잃지 않게 되는 것과 같은 것이다. 그런 연후에 말하게 되면, 말은 반드시 道理에 適中하는 것이다. 이로써 右軍의 書는 末年에 妙한 것이 많다. 晚年에는 思慮가 깊으며, 志氣가 和平한데, 激하지 않고 사납지도 않아서, 風規가 스스로 高遠함이 있다. 子敬 以下에 이르러서는 鼓努함에 힘씀이 없지 않고, 높이 標置하였지만, 어찌 유독 노력한 기예와 효용이 좋은 결과에 도달하지 못하고 신운과 정취가 현격하게 차이가 있을까? 세상에는 자기의 作品을 鄙拙하다고 하고, 혹은 그 運筆한 바를 스스로 자랑스레 여기는 者가 있다. 스스로 自負하는 자는 장차 性域을 窮究하여도 이를 유도하여 나아가는 길에서 단절하게 되고, 스스로 낮추는 者는 오히려 指導하면 숙달시킬 수 있다. 반드시 通할 수 있는 이치가 있게 된다. 대개 배워도 능숙치 못한 이는 있으나 배우지 않고서 능한 사람은 있을 수 없다. 일상의 일을 생각해보면 결단코 그 이치는 명백한 것이다.

주 • 夷險(이험) : 평탄하고 험난한 것.
• 鼓努(고노) : 격려를 부추키어서 힘쓰도록 하는 것.
• 懸隔(현격) : 동떨어지게 차이가 많이 나는 것.
• 卽事(즉사) : ① 목전에 펼쳐진 어떤 일의 형편.
 ② 일에 착수 하는 것.
 ③ 즉석에서 詩歌를 짓는 것.

p. 45~52

然消息多方, 性情不一, 乍剛柔以合體, 忽勞逸而分驅., 或恬澹雍容, 內涵筋骨., 或折挫槎枿, 外曜峯芒. 察之者尙精, 擬之者貴似. 況擬不能似, 察不能精., 分布猶疎, 形骸未檢., 躍泉之態, 未覩其姸., 窺井之談, 已聞其醜. 縱欲搪突羲 · 獻, 誣罔鍾 · 張, 安能掩當年之目, 杜將來之口! 慕習之輩, 尤宜愼諸.

그러나 書의 消息은 여러 방면이고, 性情도 一定치 않다. 잠깐 剛과 柔가 서로 합쳐지고, 혹은 힘써 편안하게 마음가는데로 자유로이 쓴다. 혹은 담담하게 容和하고, 안으로는 筋骨을 갖추고, 혹은 나무가지의 옹을 꺾는 것처럼 하고 거칠게 밖으로 峯芒을 나타내는 것도 있다. 그것을 관찰하는 자는 精密함을 숭상하고, 그것을 臨書하는 자는 그것과 충실히 닮는 것을 귀하게 여긴다. 하물며 臨書를 하되 닮지도 못하고, 관찰하되, 精密하지 못하고 分布(結構)도 오히려 성

글어서, 形體가 법식에 맞지 않다면, 躍泉의 자태라도, 그 아름다움을 보기 어렵다. 우물안에서 하늘을 본다는 얘기는 이미 그 추악하다는 소리를 듣게 되는 것이다. 멋대로 이 무리들이 당돌하게도 二王에 비교하고, 鍾·張의 글을 비난하여도 어찌 당시의 사람들의 눈을 가리고, 후세의 입을 다물게 할 수 있을 것인가. 익히기를 사모하는 우리들은 더욱 마땅히 진실로 삼가해야 할 것이다.

• 消息(소식) : 영고성쇠. 여기서는 줄어들고 늘어나는 용필의 다양성을 의미함.
• 雍容(옹용) : 온화한 모양.
• 槎枿(차졸) : 비스듬히 자른 나무와 가늘고 긴 나무가지로 여기서는 서로 어긋나거나 얽혀있는 모습이다. 차얼(槎枿)이라고 해석한 곳도 있으나 글씨가 전혀 다르다.
• 形骸(형해) : ① 사람의 몸과 뼈. 육체 ② 어느 구조물의 중요 뼈대를 이루는 부분.
• 誣罔(무망) : 없는 일을 있는 것처럼 말하여 남을 속여 넘기는 것.
• 窺井之談(규정지담) : 늙은 노파가 美女인 西施가 한 것처럼 흉내내어 우물에 얼굴을 비춰본다는 얘기로 곧 분수 모르게 처신함을 비유한 말.

p.52~58

至有未悟淹留, 偏追勁疾,, 不能迅速, 飜效遲重. 夫勁速者, 超逸之機,, 遲留者, 賞會之致. 將反其速, 行臻會美之方,, 專溺於遲, (專溺於遲)終爽絶倫之妙. 能速不速, 所謂淹留,, 因遲就遲, 詎名賞會! 非夫心閑手敏, 難以兼通者焉.

아직 淹留를 깨닫지 못하고서, 강하고 빠른 것 만을 추구하거나, 迅速함에 능하지 않으면서, 遲重을 꾀하려는 이가 있다. 무릇 勁速이란 超逸하려는 계기이고, 遲留란 賞會의 妙에 이르는 것이다. 그 빠른 것을 반대로 하면 書美를 빚어 낼 수 있게되어, 오직 더딤에 빠지면 결국 絶倫의 妙趣에 이르게 될 것이다. 速할 수 있으면서도 速하지 않음이 이른바 淹留이다. 遲으로 인하여 遲하게 됨이 어찌 賞會라고 칭할 수 있으리오. 무릇 心閑手敏의 경지가 아니고서는 운필의 遲速을 함께 통하기는 어려운 것이다.

• 淹留(엄류) : 막히어 나아가지 못하는 것. 붓을 담드듯 느리게 운필하는 것.
• 勁疾(경질) : 강하고도 빠른 것.
• 心閑手敏(심한수민) : 마음은 한가롭게 하고 손은 민첩하게 함.

p. 58~65

假令衆妙攸歸, 務存骨氣,, 骨旣存矣, 而遒潤加之. 亦猶枝幹扶疎, 凌霜雪而彌勁,, 花葉鮮茂, 與

雲日而相暉. 如其骨力偏多, 遒麗蓋少, 則若枯槎架險, 巨石當路, 雖姸媚云闕, 而體質存焉. 若遒麗居優, 骨氣將劣, 譬夫芳林落蘂, 空照灼而無依., 蘭沼漂萍, 徒靑翠而奚託. 是知偏工易就, 盡善難求.

가령 여러가지 妙를 갖추려면 骨氣를 갖추도록 힘써야 한다. 骨이 이미 있고 이에 遒潤이 더해지면, 마치 뻗은 가지가 성글어도 서리를 이기어 내어서 더욱 강인해지고, 꽃이 피고 무성하여 雲日과 더불어 서로 빛내는 듯 하다. 만약 骨氣만 지나치게 많고, 遒麗함이 적으면, 곧 枯木과 가지가 험난한 낭떠러지에 걸쳐지거나, 巨石이 길을 가로막고 있음과 같은 것이다. 비록 書가 싱싱한 아름다움을 缺하였더라도, 書體의 本質은 갖추고 있는 셈이다. 만약 遒麗함에 뛰어나지만, 骨氣가 유약한 것은 비유컨데 마치 芳林의 落花같아서 햇빛을 받아 번쩍이지만 生氣가 없는 것이고, 蘭沼에 뜬 부평초처럼 헛되이 푸르기는 하지만 뿌리없는 것과 같다. 이로써 한쪽에 치우쳐 이루기는 쉽지만 두가지 모두를 겸하여 잘하기는 어려움을 알 수 있다.

주 • 骨氣(골기) : 원래 사람의 정신 기질로 骨은 힘이고 氣는 勢이다. 서예에서 강경하고 힘이 있는 필획과 견실한 결구가 요구되어진다.

• 遒潤(주윤) : 강건하면서도 안으로 풍성한 정성이 감춰져, 기운이 부드럽고 운치가 깊게 느껴지는 심미의 운치.

• 姸媚(연미) : 아름답고 고움.

p. 65~72

雖學宗一家, 而變成多體, 莫不隨其性欲, 便以爲姿., 質直者, 則徑侹不遒., 剛佷者, 又掘强無潤., 矜斂者, 弊於拘束., 脫易者, 失於規矩., 溫柔者, 傷於軟緩., 躁勇者, 過於剽迫., 狐疑者, 溺於滯澀., 遲重者, 終於蹇鈍., 輕瑣者, 染於俗吏. 斯皆獨行之士, 偏翫所乖.

비록 一家의 글을 宗으로 하여 배워도, 다양한 형체로 변하게 되고, 個性에 따라 그 자태가 다른 것이 되어야 한다. 質直한 사람은 곧 지나치게 솔직하여 遒美함을 缺하고, 剛佷한 사람은 팔에 힘만 넘쳐서 潤美한 맛이 없다. 矜斂한 사람의 글은 너무 얽매여 있고, 脫易한 사람의 글은 규범에서 벗어나 있다. 溫柔한 사람의 글은 軟緩에 빠져 있고, 躁勇한 사람의 글은 剽迫에 지나쳐 있고, 狐疑한 사람의 글은 滯澀하고, 遲重한 사람의 글은 遲鈍하게 되고, 輕瑣한 사람의 글은 俗吏에 물들어 있게 된다. 이 모두가 獨學하는 선비의 편벽으로 본질에서 벗어난 것이다.

주 • 質直(질직) : 질박하고 정직함.

• 徑侹(경정) : 곧고 꿋꿋한 모양.

- 剛很(강한) : 강인하면서도 쓸데없이 자기만의 고집이 센 것.
- 脫易(탈이) : 경솔하고도 속되며 함부로 하는 것.
- 溫柔(온유) : 따뜻하고 부드러움.
- 軟緩(연완) : 부드러우면서도 너그러운 모습.
- 躁勇(조용) : 성격이 조급하여 빠르면서도 날랜 것.
- 剽迫(표박) : 표독하여 거칠고 경박스러운 것.
- 狐疑(호의) : 의심이 많고 결단성이 없는 것. 여우같이 의심이 많은 것.
- 滯澁(체삽) : 막혀있고 조삽한 모양.
- 遲重(지중) : 느릿 느릿 무거운 모양. 신중하면서도 둔한 모습.
- 蹇鈍(건둔) : 나아가지 못하고 둔한 모양.
- 輕瑣(경쇄) : 가볍고 자질구레한 천한 모습. 경박한 모습.

p. 72~78

易曰 ‥ 『觀乎天文, 以察時變., 觀乎人文, 以化成天下.』況書之爲妙, 近取諸身. 假令運用未周, 尙
虧工於祕奧., 而波瀾之際, 已濬發於靈臺. 必能傍通點畫之情, 博究始終之理, 鎔鑄蟲篆., 陶均草
隸. 體五材之並用, 儀形不極., 象八音之迭起, 感會無方.

周易에 이르기를 天文을 보고서 때의 변화를 관찰하고, 人文을 보고서 天下를 化成한다고 하
였다. 하물며 書가 妙昧로 삼는 것은 자신의 몸 가까이에서 체험하는 것으로 가령 운용함이 미
숙하면, 오히려 깊고 오묘함에서 이지러질 것이며, 붓의 움직임 끝에 이미 영혼의 깊은 곳에서
드러날 것이다. 반드시 점획의 본래의 모습에 정통하고 始終의 理致를 널리 탐구하여야 하며,
蟲篆을 완벽히 공부하고 草隸를 참고하여 익힌다. 형체는 오재(五材)를 병용하면 여러가지 형
태가 생겨나고, 형상은 음악에서 八音이 번갈아 일어나면 興趣는 끝없이 이뤄질 것이다.

주
- 波瀾(파란) : 물결. 여기서는 붓의 움직임.
- 靈臺(영대) : ① 마음, 정신 ② 天文, 기상을 살피는 누대.
- 鎔鑄(용주) : 쇠를 녹여 물건을 만드는 일. 여기서는 어떤 것을 완성시키는 것.
- 蟲篆(충전) : 전서의 한 體로 조충서라고도 하며 진나라때 팔체의 하나이다.
- 陶均(도균) : 잘 다스리는 일. 여기서는 충분히 익히는 것.
- 五材(오재) : 건축물의 다섯 재료인 金, 木, 皮, 玉, 土의 종류. 즉, 가장 기본적이고도 중요한 요소.
- 八音(팔음) : 음악 연주에서 金, 石, 絲, 竹, 匏, 土, 革, 木 등 여덟가지의 악기를 써서 연주하여
 나는 소리.
- 迭起(질기) : 자연스럽게 섞여들게 하는 일.
- 無方(무방) : 일정하지 않음. 無常.

p. 78~84

至若數畫並施, 其形各異., 眾點齊列, 爲體互乖. 一點成一字之規, 一字乃終篇之准. 違而不犯, 和而不同., 留不常遲, 遣不恒疾., 帶燥方潤, 將濃逐枯., 泯規矩於方圓, 遁鉤繩之曲直., 乍顯乍晦, 若行若藏., 窮變態於豪端, 合情調於紙上., 無間心手, 忘懷楷則., 自可背羲 · 獻而無失, 違鍾 · 張而尚工.

만약 몇획을 나란히 쓰더라도, 그 형태는 각각 다르고, 많은 점들을 늘어 놓아도 그 형체는 서로 어긋나야 한다. 一點이 一字의 規를 이루고 , 一字는 모든 책들의 矩가 되어 다름이 있지만 서로 침범하지 않고, 調和를 이루되 同和되지는 않고 천천히 쓰되 항상 더디지는 않고, 빨리 쓰되 항상 速筆이지 않고, 먹이 응겨 枯淡하나 모름지기 윤택하며, 濃한듯 하나 枯淡을 따르며, 方圓에서 規矩를 잘 지키고 鉤繩의 曲直을 따른다. 갑자기 나타났다 갑자기 사라지고, 행하는 것 같이 하다가 숨는 듯 하여, 붓끝에서 형태를 변화시킴을 궁구하여, 종이 위에 마음을 조절하여서 마음과 손의 구분 없고, 楷則을 품고 있는 것을 잊어버리게 된다면, 가히 왕희지, 왕헌지를 벗어나도 잘못이 없고, 종요와 장지를 위배하여도 오히려 공교(工巧)할 수가 있을 것이다.

p. 84~89

譬夫絳樹靑琴, 殊姿共艷., 隨珠和璧, 異質同妍. 何必刻鶴圖龍, 竟漸眞體., 得魚獲兎, 猶悋筌蹄. 聞夫家有南威之容. 乃可論於淑媛., 有龍泉之利, 然後議於斷割. 語過其分, 實累樞機.

비유컨데 대개 옛날 미인인 絳樹나 靑琴은 자태는 달랐으나, 같이 艷麗하였다. 隨氏의 구슬과 和씨의 구슬은 質은 달랐지만, 다같이 아름다웠다. 어찌 鶴을 새기고 龍을 그려서 實物과 달랐다고 부끄러워 하리오. 고기를 잡고 토끼를 잡은 뒤에는 筌蹄가 무용지물인 것과 같은 것이다. 듣건데 집에 南威같은 얼굴의 미인이 있고서야 淑媛에 대해 논할 수 있다는 말이 있다. 龍泉같은 날카로운 검이 있어야, 그런 후에 자름에 대하여 날카로움을 논의할 수 있다. 말이 그 분에 지나치면, 실로 추기(樞機)에 누를 끼치는 것이다.

주 • 絳樹(강수) : 옛날 西施와 함께 미인으로 불렸던 이름.
• 隨珠(수주) : 隨侯가 얻었다는 아름다운 구슬.
• 和璧(화벽) : 卞和가 楚 厲王에게 바친 아름다운 구슬.
• 筌蹄(전제) : 고기를 잡는 통발과 토끼를 잡는 덫. 곧 목적을 이루기위한 어떠한 방편.
• 樞機(추기) : ① 중추가 되는 기관, 중요한 곳. ② 매우 요긴한 政務

p. 89~97

吾嘗盡思作書, 謂爲甚合, 時稱識者, 輒以引示., 其中巧麗, 曾不留目., 或有誤失, 翻被嗟賞. 旣昧
所見, 尤喩所聞. 或以年職自高, 輕[致]凌誚. 余乃假之以緗縹, [題]之以古目., 則賢者改觀, [愚]夫繼
聲, 競賞豪末之奇, 罕議峯端之失., 猶惠侯之好僞, 似葉公之懼眞. 是知伯子之息流波, 蓋有由矣.

내가 일찌기 생각을 다하여 글을 썼는데, 이르기를 대단히 合當해졌다고 여겼지만, 때때로 識
者라 칭하는 이들이 문득 보고서, 그중에 잘 된 것은 눈길을 주지도 않고 혹 잘못된 부분이 있
는 것을 오히려 賞讚하였다. 아마 우매한 소견 뿐이고 더욱이 귀동냥으로 들은 바로 깨우친
것이다. 혹은 나이와 직분을 빌려 스스로 높은 체하고 경솔하고 업신여기는 이도 있다. 좋은
비단으로 가짜를 써서 옛날의 명품으로 제목을 붙였더니, 곧 賢者라는 사람도 태도를 바꾸고,
어리석은 사대부들도 이어서 탄성을 지르며, 다투어서 붓끝의 기이함을 賞讚하였고, 붓끝의
잘못을 논평하는 이는 드물었다. 마치 惠侯가 二王의 가짜 작품을 좋아하고, 또 葉公이 그림
속의 龍을 좋아하되 실제 龍이 나타나 두려워 했다는 것과 흡사하다. 이에 伯子(伯牙)가 거문
고 타는 것을 그만 두었다는 것을 알 수 있는데 모두 이유가 있는 것이다.

[주]
• 凌誚(릉초) : 남을 업신 여기고 꾸짖어 대는 것.
• 緗縹(상표) : ① 淡黃色과 옥색, 또는 그 옷. ② 서적, 책.
• 峯端(봉단) : 곧 鋒端으로 붓 끝이다.
• 惠侯(혜후) : 二王의 글을 좋아하여 위작품까지도 구분 못하고서 무조건 소장한 사람.
• 葉公(섭공) : 龍을 좋아하여 온 집안 곳곳에 그렸는데 진짜로 天龍을 보고서 기절하였다는 사람.
• 伯子(백자) : 伯牙로 그의 벗 鍾子期가 죽자 다시는 거문고를 타지 않았다는 古事.

p. 97~100

夫蔡邕不謬賞, 孫陽不妄顧者, 以其玄鑒精通, 故不滯於耳目也. 向使奇音在爨, 庸聽驚其妙響.,
逸足伏櫪, 凡識知其絶羣., 則伯喈不足稱, 良樂未可尙也.

대개 蔡邕이 감상에 오류를 범하지 않고, 孫陽이 함부로 감정하지 않았다는 것은 깊은 감상력
이 정통하였기에, 고로 耳目에만 머물지 않았기 때문이다. 아궁에서 타는 기이한 음색을 듣고
서 보통의 사람이 그 묘한 소리로 듣고 놀랐다든지, 마판에 엎드려 있는 名馬를 보고서 평범
한 감식자가 그 뛰어난 무리를 알아낸다든지 하면, 곧 伯喈(蔡邕)을 칭할 필요가 없고, 뛰어난
왕량(王良)과 백락(伯樂)도 가히 숭상할 필요가 없을 것이다.

[주]
• 蔡邕(채옹) : 132~192. 후한때의 文人. 字는 伯喈이며 지극한 효자로 거문고를 잘하였다.
• 孫陽(손양) : 옛날 말을 잘 감별하였다는 사람으로 字는 伯樂.

- 伯喈(백계) : 蔡邕의 字.
- 良樂(량악) : 왕량(王良)과 백락(伯樂)을 말하는데 왕량은 전국시대 조나라 사람으로 말수레를
 잘 끌던 인물이고, 백락은 손양(孫陽)으로 주나라때 말을 잘 감정하던 인물이다.

p. 101~107

至若老姥遇題扇, 初怨而後請., 門生獲書机, 父削而子懊., 知與不知也. 夫士, 屈於不知己, 而申
於知己., 彼不知也, 曷足怪乎! 故莊子曰‥ 朝菌不知晦朔, 蟪蛄不知春秋. 老子云‥ 下士聞道,
大笑之., 不笑之則不足以爲道也. 豈可執冰而咎夏蟲哉!

왕희지의 故事로 노파에게 부채에 글을 써주자, 처음에는 원망하다가 뒤에는 다시 요청한 것
과, 門生이 서궤에 글 쓴 것을 얻었는데 부친이 깎아 없애버려 아들이 고민한 일 등은 알고 모
르는 차이이다. 대개 선비는 자기를 모르는 이에게는 상대하지 않고 자기를 아는 이에게는 뜻
을 펴는 것이다. 저 뜻을 모르는 이를 어찌 괴이하다 하리오. 故로 莊子가 말하기를 朝菌이 한
달을 알지 못하고, 귀뚜라미는 일년을 알지 못한다고 하였다. 老子가 말하길 下士는 道를 듣
고 크게 웃는데, 웃을 정도가 아니면 道라고 하기엔 부족하다고 한다. 莊子가 말하였듯이 어
찌 夏蟲이 얼음에 대해서 모른다고 책망할 수 있으리오.

주 • 莊子(장자) : 중국 전국시대의 楚나라 사람. 字는 周로 수많은 저술을 남겼는데, 萬物一元論을
　　　제창. 老莊思想으로 유명하다.
- 老子(노자) : 周代의 철학자로 姓은 李이며 이름은 耳이고 字는 伯陽이다. 道家의 기초를 세웠
 고, 無爲自然을 도덕의 표준으로 삼았다. 저서로는 道德經이 있다.
- 下士(하사) : 어리석은 사람. 벼슬이 가장 낮은 사람.

p. 107~110

自漢魏已來, 論書者多矣, 姸蚩雜糅, 條目糾紛., 或重述舊章, 了不殊於旣往., 或苟興新說, 竟無
益於將來., 徒使繁者彌繁, 闕者仍闕.

漢 · 魏로부터 이래로 書를 논한 것은 많은데, 아름답고 어리석은 것이 섞여 있고, 조목들은 어
지럽게 엮여 있다. 혹은 옛날의 글을 다시 인용하여 저술하여서, 이미 만들어진 것보다 뛰어난
것이 없고, 혹 새로운 說을 일으켜 본 것도 있으나, 장래에 도움이 될 것이 못된다. 헛되이 번잡
한 것으로 하여금 두루 더욱 번잡하게 하고, 중요한 부분이 빠져 있는 것은 여전히 빠져있다.

주 • 雜糅(잡유) : 어지럽게 뒤섞여 있는 모습.

• 糾紛(규분) : 어지러운 얽혀있는 모습.

p. 110~113

今撰爲六[篇], 分成兩卷, 第其工用, 名曰書譜. 庶使一家後進, 奉以規模., 四海知音, 或存觀省.,
緘祕之旨, 余無取焉. 垂拱三年, 寫記.

이번에 편찬한 것은 六篇으로 하고 두권으로 나눠 구성하여, 다만 그 工用을 세워서 이름하기를 書譜라 이름한다. 내 집안과 후진들로 하여금, 글을 배우는 규범으로 받들고, 天下가 나의 의견을 알아주고, 혹 보고서 성찰있기를 바란다. 비밀로 감추어지는 要旨로 삼는 것은 내가 취하는 바가 아니다. 垂拱三年에 寫記하다.

주 • 規模(규모) : 컴퍼스와 본으로 곧 어떤 것은 본보기.
• 知音(지음) : 상대방의 뜻을 알아주는 것.
• 觀省(관성) : 행한 일을 살펴보고 성찰하여 반성하는 일.
• 垂拱(수공) : 唐 則天武后때의 연호로 685~688년 사이이다. 곧 여기서는 687년을 이른다.

書譜（上・下）索引

어

於 14, 15, 20, 23, 48, 49, 68, 74, 109, 110, 121, 127, 131, 132, 137, 138 (23, 27, 28, 55, 68, 69, 74, 75, 81, 82, 88, 98, 103, 109)

魚 (86)

語 (89)

억

抑 116 (31)

언

言 17, 92, 100, 124, 131 (7, 14, 18, 27, 37)

焉 38, 80, 104, 110, 122, 140 (45, 58, 63, 113)

엄

掩 (51)

淹 (53, 57)

업

業 113

여

與 27, 57, 61, 123, 128 (23, 60)

餘 9, 24, 39

如 28, 44, 80, 97, 98 (7, 29, 32, 61)

余 38 (93, 113)

역

亦 30, 53, 64, 78, 110, 115, 120 (4, 24, 36, 40, 59)

易 17, 20, 35 (72)

懌 (12)

연

沿 18

然 12, 18, 19, 46, 53, 61, 67, 86, 89, 94 (3, 23, 31, 37, 45, 88)

ㅇ

아

俄 89

雅 87, 125

악

樂 57

안

岸 43

安 26~28, 30, 45 (20, 51)

雁 12

알

遏 98

암

闇 (23)

애

崖 45

哀 88 (14)

涯 (43)

야

也 14, 22, 37, 55, 83, 90, 93, 94~97, 135~137 (10, 41, 44, 98, 100, 102, 103, 106)

약

約 139

躍 (49)

若 13, 44, 56, 72, 79, 78, 110, 129 (22, 28, 61, 63, 78, 82, 101)

양

羊 112 (24)

陽 (18, 97)

揚 30, 54, 117

시

始 22, 25, 118 (96)

詩 54

施 (78)

示 (90)

식

識 103 (90, 100)

息 (45, 96)

埴 57

式 122

拭 35

신

信 9, 47, 60 (21)

身 30, 53, 114 (73)

新 33, 35, 57, 64, 86, 92, 99 (109)

神 (13, 15, 24, 40)

愼 (52)

迅 (53)

실

失 (19, 21, 36, 91, 95)

實 33 (19, 89)

심

尋 9

深 67, 134 (5)

心 39, 47, 52, 71, 94, 104, 131, 139 (16, 19, 22, 25, 35, 57, 83)

審 (38)

甚 27, 113 (90)

십

十 123 (35)

쌍

雙 47

씨

氏 113

編著者 略歷

裵 敬 奭

1961년 釜山生
雅號 : 研民

■ 수상
• 대한민국미술대전 우수상 수상
• 월간서예대전 우수상 수상
• 한국서도대전 우수상 수상
• 전국서도민전 은상 수상

■ 심사
• 대한민국미술대전 서예부문 심사
• 부산미술대전 서예부문 심사
• 전국서도민전 심사
• 제물포서예문인화대전 심사
• 신사임당이율곡서예대전 심사
• 포항영일만서예대전 심사
• 운곡서예문인화대전 심사
• 김해미술대전 서예부문 심사
• 대한민국서예문인화대전 심사
• 부산서원연합회서예대전 심사
• 울산미술대전 서예부문 심사
• 월간서예대전 심사
• 탄허선사전국휘호대회 심사
• 청남전국휘호대회 심사
• 경기미술대전 서예부문 심사

■ 전시출품
• 대한민국미술대전 초대작가전 출품
• 부산미술대전 초대작가전 출품
• 전국서도민전 초대작가전 출품
• 한 · 중 · 일 국제서예교류전 출품
• 국서련 영남지회 한 · 일교류전 출품

• 부산전각가협회 회원전
• 개인전 및 그룹 회원전 100여회 출품

■ 현재 활동
• 대한민국미술대전 초대작가(한국미협)
• 부산미술대전 초대작가(부산미협)
• 한국서도대전 초대작가
• 전국서도민전 초대작가
• 청남휘호대회 초대작가
• 월간서예대전 초대작가
• 한국미협 초대작가 부산서화회 부회장
• 한국미술협회 회원
• 부산미술협회 회원
• 부산전각가협회 회장 역임
• 한국서도예술협회 회장
• 문향묵연회, 익우회 회원
• 연민서예원 운영

■ 번역 출간 및 저서 활동
• 왕탁행초서 및 40여권 중국 원문 번역
• 문인화 화제집 출간

■ 작품 주요 소장처
• 신촌세브란스 병원
• 부산개성고등학교
• 부산동아고등학교
• 중국남경대학교
• 일본 시모노세끼고등학교
• 부산경남 본부세관

부산시 중구 해관로 59-1 (중앙동 4가 원빌딩 303호 서실)
Mobile. 010-9929-4721

月刊 書藝文人畵 法帖시리즈 47 손과정 서보(하)

孫過庭 書譜(下)(草書)

2023年 1月 5日 4쇄 발행

저 자 배 경 석

발행처 書䎮文人畵 서예문인화

등록번호 제300-2001-138
주소 서울시 종로구 인사동길 12, 310호(대일빌딩)
전화 02-732-7091~3 (도서 주문처)
 02-738-9880 (본사)
FAX 02-725-5153
홈페이지 www.makebook.net

값 12,000원

※ 잘못 만들어진 책은 바꾸어 드립니다.
※ 본 책의 내용을 무단으로 복사 또는 복제할 경우, 저작권법의 제재를 받습니다.